台灣放輕鬆

台灣放輕鬆

台灣放輕鬆

台灣放輕鬆

TAIWAN
台灣放輕鬆

take

it

easy

台灣放輕鬆 10
游藝台灣人

總策劃：莊永明
撰文：李奕興、石克拉、吳梅瑛、廖雅君、蘇秀婷、王淑津
漫畫：曲曲
歷史插圖：張眞

監修：曹永和、許雪姬、張勝彥、吳密察、江韶瑩
副總編輯：周惠玲
執行編輯：陳彥仲
編輯：葉益青
攝影、圖片翻拍：陳輝明、徐志初、宋依婷
美術總監：張士勇
美術構成：集紅堂廣告有限公司

發行人──王榮文
出版發行──遠流出版事業股份有限公司
台北市100汀州路3段184號7樓之5
郵撥 / 0189456-1
電話 / (02)2365-1212　傳眞 / (02)2365-7979

香港發行　遠流（香港）出版公司
香港北角英皇道310號雲華大廈四樓505室
電話2506-9048　傳眞2503-3258
香港售價　港幣107元

著作權顧問──蕭雄淋律師
法律顧問──王秀哲律師、董安丹律師
2002年6月1日　初版一刷

10 游藝台灣人

總策劃／莊永明

監修／曹永和、許雪姬、張勝彥、
　　　吳密察、江韶瑩

文／李奕興、石克拉、吳梅瑛、廖雅君、
　　蘇秀婷、王淑津

漫畫／曲曲

繪圖／張真

Portraiture of Artists in Taiwanese History II

Take it easy

目　錄

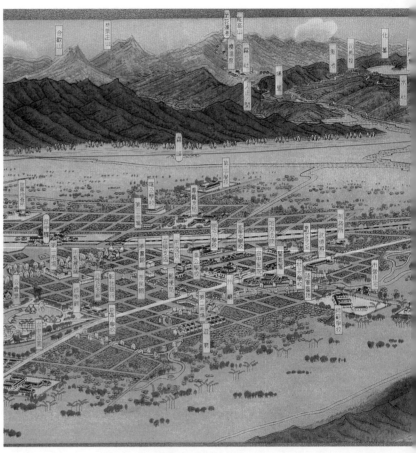

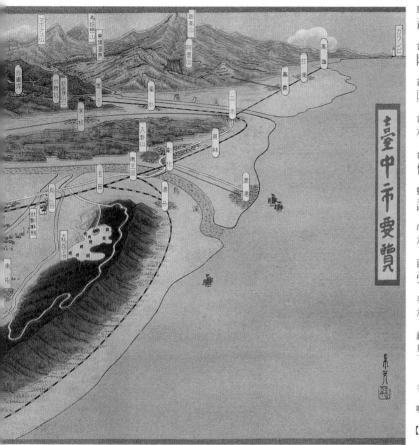

▲台灣中部地區（台中、彰化、南投）向來是民間工藝蓬勃發展之地，例如彰化鹿港一地，在木雕這項工藝種類內就發展出建築裝飾、神像、神龕、神轎、家具等多種的技藝表現。由於中部地區有便利的對外交通港口、豐沛的自然資源、高度發展的經濟環境以及成熟的人文社會，而助長了百工興盛的榮景。此圖為日治昭和年間的「台中市要覽」圖（局部）。

總序

莊永明

閱讀歷史，會是一種沉重的負擔嗎？

了解歷史人物，會是一種困難的事情嗎？

放輕鬆！

請靠近一點，翻一翻這套書；你會發現歷史並不生澀，歷史也絕不難懂，歷史更不是「遙不可及」的事。

你會覺得歷史人物絕不是「神主牌」，更不是不食人

編輯體例說明

【台灣歷史報】
帶你回到過去，見證歷史news化

【Q & A】
挑戰你的「哈台」指數

【老廣告】
給你新古董的台灣味兒

間煙火，何況你所要貼近的是台灣人物，你所要明瞭的是台灣歷史。

沒有錯，就從這時候開始，讓我們走進時光隧道，讓我們回顧歷史長廊。

學習歷史，最快的入門方法是閱讀傳記；正如史學家羅斯（A. L. Rowse）所說的一句話：

「閱讀傳記是可以學到許多歷史的最便捷方法。」

【延伸閱讀】
⇨《工學博士長谷川謹介傳》，1937出版（本書為日文資料，長谷川死後由其舊部屬製作出版，目前本書收藏於成功大學圖書館）。

朱一貴年表
1688～1721

1688
●朱一貴出生於福建漳州府長泰縣。

1713
●朱一貴來到台灣，時年26歲，於府城（台南）台廈道衙門打雜。不久離職，轉往大武汀幫人種田度日，並以養鴨發跡。

1721
●4月19日，因台灣知府王珍苛擾民，朱一貴取集千餘人，正式

【延伸閱讀】
提供深入資訊

【人物小傳】
告訴你有趣的軼聞故事

【舊聞提要】
打通你的任督二脈，變成全方位台灣通

【年表】
從時間軸認識個人

讓我們從「三分鐘認識一位歷史人物」開始吧！

歷史教育是積累土地上世世代代先人的生活經驗；台灣歷史在威權時代，總是若隱若現的，甚至是「啞劇」，本土歷史人物自然也「難見世面」。

台灣邁進民主時代後，國民中小學才開始有了「鄉土教學」、「認識台灣」、「母語教育」等課程，然而在倉促間推出「本土」文化的教學，到底能喚醒多少人的歷史記憶和土地的認同？

台灣歷史人物，不論是原住民、閩南人、客家人，或外省人、外籍人士，只要在這塊土地流汗、流淚、流血奮鬥、奉獻，都是這套書選材的對象，為著在「歷史長廊」有著連貫性的互應，本套書也依學術、文學、美術、政治……做為分類上的貫連，每一位人物且透過「台灣歷史報」去探索時空背景，因此這不僅是傳記書，也是歷史書。

胡適在其《四十自述》中盼望「添出無數的可讀而又可信的傳記來」，【台灣放輕鬆】系列當然也有這樣的企圖，僅是做為一種「入門書」，其最主要的意義還是導引大家對台灣人物、台灣歷史的興趣，相信有了此「紮根」的歷史教育，社會倫理、自然關愛也必落實。

祈盼台灣在積極打造成為「科技島」之餘，也不忘提升為紮實於本土歷史認知的「人文島」，台灣才不致沈淪。

無限瑰麗的遺產

江韶瑩

時序約在1860（清咸豐10）年。當時在亞洲，太平天國攻占蘇州、英法聯軍攻陷北京並毀了圓明園；日本江戶歌舞昇平、天皇批准派遣使節團赴美。在美洲，林肯就任美國總統。在歐洲，照相術開始流行、內燃機被發明；而米勒正在開畫展展出〈拾穗〉、〈晚禱〉等不朽之作，轟動一時；一群印象派畫家在左岸咖啡館興高采烈地談論第迦斯、多米埃的畫作；屠格涅夫發表《前夜》，晚上的劇場燈火通明，熱烈演出〈浮士德〉芭蕾舞劇……。

而就在這一年的9月，台灣北部漳泉械鬥再起，新莊、大坪頂、桃仔園一帶都被禍及。10月25日消息傳來，英法聯軍迫使清廷簽訂「北京條約」，開放淡水、安平兩地爲國際通商港口，不僅英、美、法、德、西班牙各國的洋商或華僑、日商等，摩拳擦掌準備來台開設貿易行，隔著海峽的閩南、粵東等內地及金門，也有許多鄉親宗族，準備取道廈門、汕頭，渡海來台討生活。

從早期移民墾殖時代披荊斬棘的滄桑、歷經「三留二死五回頭」的風險，到了18世紀下半葉（乾、嘉年間）時，台灣社會已逐漸安定、富庶而人口漸增，甚至出現了所謂「一府二鹿三艋舺」等工商繁華的市鎮，而官民也開始挹資建廟修寺、造橋築路、賑災濟貧，同時並提倡文教、鼓勵詩書科舉；各地士紳則積極參與曲館、武館以調教子弟。因人口與財富聚集而帶來的熱鬧景況，不僅吸引文人畫師、工藝巧匠來台發展，用手藝和技術謀生競技；大城小鎮還可

野台歌仔戲是早年台灣社會的主要娛樂，但隨著社會的變遷，戲台前的觀眾熱潮已不復當年盛況。

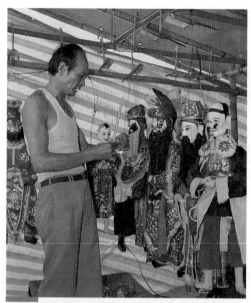

傀儡戲屬於偶戲的一種，但由於宗教功能強烈，因此一般人不容易有觀賞的機會。

見到「小橋野店、歌吹相聞」、「清歌宛轉燭花前、舞袖翩躚共比肩」，以及「演劇迎神遠近譁、空巷無人盡出嬉」的歡樂。

尤其到了19世紀末至20世紀初（清光緒、日治明治年間），台灣各地大體已開發建設完成，許多家族從一介佃農迅速攀升為地方士紳大戶，他們投資置產、興建宅第大厝，而地方的角頭、寺廟、曲館、武館、書院和會館等，也陸續翻修重建。於是各類與營造有關的「唐山司傅」先後受聘來台主持工事。在這些唐山司傅中，有些人做完工程就返鄉了，但有更多人則在台灣落腳生根，開始接單代工。情況好的，就邀同僑入夥、收徒幫工，各憑手路本事發展。

起厝，首先是安礎立柱，由製作梁枋斗栱的大木匠、石匠、泥水匠、瓦匠施工完成後，接著是由細木鑿花雕刻、彩繪、剪黏的匠司接手裝修，再就是安置神案供桌、櫥櫃眠床桌椅、祭具箱擔等傢具木器；最後選個良辰吉時請神安座、演戲酬神、辦桌宴客，賓主盡歡。

這種工序和儀式性的過程，一直到和式木造建築、水泥洋房出現才改變，時間上差不多是在1920年左右。同時，匠司生態也隨之丕變；一方面是因為新式教育制度引進而改變傳統的師徒制度，另一方面則開始朝產業工藝、手工業的方向發展。

傳統音樂戲曲的發展模式，大體上也相彷彿；過去以來，不論是南管、北管（或稱亂彈）、高甲戲、四平戲、歌仔戲、採茶戲、布袋戲、皮影戲、傀儡

戲、歌謠、說唱、十音、八音等等的演出，多以廟會的祭祀演戲為主，主要場合在節令、神佛聖誕、廟宇慶典、作醮、謝平安、家族婚喪喜慶、祈神許願還願或私人的罰戲演出等；對於百姓而言，出錢演戲乃是理所當然的事，是祈求平安順遂不可缺少的一環，甚至可以說，看戲曲表演，是人們

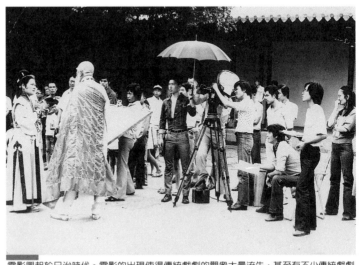

電影興起於日治時代。電影的出現使得傳統戲劇的觀眾大量流失，甚至有不少傳統戲劇工作者轉換跑道，到電影界謀發展。

學到、聽到、看到歷史故事和傳說俗信，及吸收知識、瞭解是非善惡、待人接物、人情世故的重要場域。到了日治時代中期，台灣人開始接觸新劇、五線譜作曲、電影等近代藝術的表現形式與方法；新的文藝思潮產生。隨後，由於對日本殖民統治與皇民化政策的反彈，台灣人逐漸從民間傳統轉化為新的「台灣調」，建立屬於自己本土的文化特色。

　　本書收錄清代道光年以後的20位民間藝術工作者，包括有工藝、彩繪、雕刻、大木作的名師巧匠，以及戲曲、歌謠、電影的演師、作曲家、編劇導演等。本書是第一次將台灣170年來最珍貴的民間藝術遺產，透過20位典範人物傳唱千秋萬世。

　　雖然這些人物多是在1970年代以後才逐漸獲得藝術肯定和評價，但相信他們並不介意。先輩們創作的本意，並不為得獎與肯定，他們只為自己的理念、為台灣藝術的豐盛而堅持。他們的堅持，如今賜給我們一串無限瑰麗的遺產和歷史記憶，受益者是世世代代的台灣人。

苦盡甘來游藝人間

莊永明

藝術是「技巧與思慮的活動與創作」，藝術創作的範疇很廣，有關繪畫藝術的創作者，另冊《美術台灣人》已有所介紹，其他如工藝、電影、作曲、民藝、戲劇、音樂的創作者與表演者，則在《游藝台灣人》中，就各領域介紹他們卓然有成的奮鬥人生

「游於藝」一詞見於《論語》的〈述而〉篇，「游」被註釋為「玩物適情」，傳統社會中的「游藝台灣人」，他們為台灣所遺留的文化遺產，正如唐詩人白居易賦曰：「既游藝而功立，亦居肆而事成。」

葉王和王益順，一位是「台灣交趾陶之王」，一位是寺廟設計師。王益順所設計和監造的巍峨寺廟建築，和葉王製作的寺廟精工飾品，都是今日屈指可數的「國寶」。

和葉王、王益順同樣出生於19世紀的郭友梅、何金龍，兩人的技藝成就，一在建築彩繪，一在建築剪黏；彩繪與剪黏可以說是「台灣的壁畫與鑲嵌」，烘托廟觀的崇嚴，兩位名匠大師的成就，絕非一朝一夕。

木雕和石雕是傳統寺廟、宅第建築重要雕塑作品，名師輩出，中部鹿港的施禮和北部樹林黃龜理是木雕的佼佼者；有「神刀手」之稱的施禮，他的兒子施至輝得其真傳，榮獲第10屆民族藝術薪傳獎（傳統工藝類），而「龜理司」則是教育部第1屆民族藝術薪傳獎得主的「老藝師」。

傳統民間工藝的特色如席德進所說：「民間藝術很少矯柔造作，更不會在一種學院式的規範中形成一個僵化的外殼。貴族藝術往往走進象牙之塔，易流入一個空洞的形式。民間藝術則沒有嚴格的規範約束，隨時代而更新，隨地方的風俗習慣、氣候、特色而擴大取材的範圍。」陳火慶的漆器、謝苗的硯雕、吳聖宗的竹編，正是席德進所贊許的「民間瑰寶」，而受過學院訓練的陶藝

20位游藝台灣人的主要活動區域

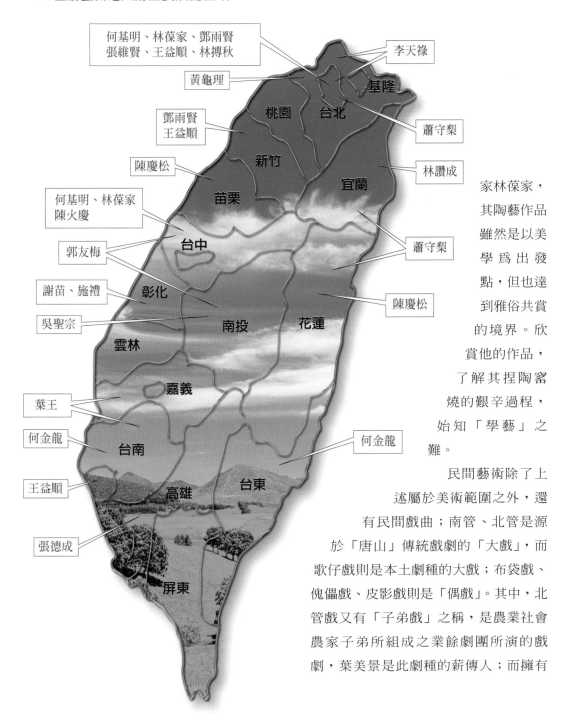

何基明、林葆家、鄧雨賢
張維賢、王益順、林搏秋

李天祿

黃龜理

基隆

鄧雨賢
王益順

桃園　台北

蕭守梨

陳慶松

新竹

林讚成

何基明、林葆家
陳火慶

苗栗

宜蘭

郭友梅

台中

蕭守梨

謝苗、施禮

彰化

陳慶松

吳聖宗

南投　花蓮

雲林

葉王

嘉義

何金龍

何金龍

台南

王益順

高雄　台東

張德成

屏東

家林葆家，其陶藝作品雖然是以美學爲出發點，但也達到雅俗共賞的境界。欣賞他的作品，了解其捏陶窯燒的艱辛過程，始知「學藝」之難。

民間藝術除了上述屬於美術範圍之外，還有民間戲曲；南管、北管是源於「唐山」傳統戲劇的「大戲」，而歌仔戲則是本土劇種的大戲；布袋戲、傀儡戲、皮影戲則是「偶戲」。其中，北管戲又有「子弟戲」之稱，是農業社會農家子弟所組成之業餘劇團所演的戲劇，葉美景是此劇種的薪傳人；而擁有

最多戲迷的大戲，當是源於「落地掃」的歌仔戲，「傳奇武生」蕭守梨的演劇人生，可窺此本土劇種的坎坷；另外，三

傳統建築內部的彩繪裝修以鮮豔的色彩與細膩的筆觸，改造了原本方正嚴謹的空間感。

大偶戲分別以布袋戲的李天祿、傀儡戲的林讚成、皮影戲的張德成為代表，3人都是第1屆民族藝術薪傳獎傳統戲劇類得主。這些國寶級人物，雖逐一凋零，但他們的演技仍令人緬懷，更重要的是雖然他們在「野台戲」生涯中屢受苦楚和困乏，但沒有氣餒。

客家人在台灣是第二大族群，有獨立

傳統廟宇建築的剪黏裝飾，充分展現了匠人的手藝與巧思。

的語言系統，也有固有的文化禮俗和歌樂藝術，本書以客家八音的陳慶松作「客家歌樂」薪傳代表人物。

1920年代起掀起的台灣新文化運動，和「非武裝抗日民族運動」原本相扣在一起，30年代已在文學、戲劇、音樂發展成各自的「生命體」，台灣新文學的濟濟人才，已選錄於《文學台灣人》一冊中，而日治時代戲劇運動是由自許為「台灣新劇第一人」張維賢發揚光大；他所創辦的「民烽演劇研究會」和所領導的

「星光新劇團」，是台灣新戲劇運動的里程碑。

台灣新音樂在日治中期因留日音樂家的推廣，已有榮景，而1930年代的台語流行歌曲更掀起一波強大聲浪，投效流行歌壇的人才不少，「台語歌曲奇葩」鄧雨賢是代表人物之一，他所創作的〈望春風〉、〈雨夜花〉、〈四季紅〉、〈滿面春風〉，可以說和台灣人血脈之流「同其節拍，同其旋律」！

漆器盒

竹編壺

陶製枕

早期台灣社會的日常用品，其製作材料都是取自於大自然。

「第八藝術」的電影，雖早在1925年即有「台灣映畫研究會」的《誰之過》問世，不過日治時代台灣影壇的成績乏善可陳。戰後，台灣電影又因反共政宣片當道而欲振無力。50年代，台語片興起，雖然品質參差不齊，但終究也顯影揚聲。林搏秋和何基明是台灣電影史上不可缺的導演：林搏秋在日治時代已是著名的劇作家，他以自己的財力想使台語電影揚眉吐氣，可惜「時運不濟」，有志難伸；何基明則在1956年執導《薛平貴與王寶釧》因賣座「滿員」（客滿），而帶動了台語影片拍攝熱潮。

游藝台灣人得以游藝人生，不是只憑天分，並非依靠機緣，他們苦盡甘來的人生歷程，有不少可歌可泣故事，他們學藝的心路歷程，往往是孤寂無助的，但是他們並不落寞，其執著進取和不計名利的精神，正是台灣生命力具體而微的表徵。閱讀之餘，必令人更珍惜民間文化資產的可貴。

誰的影響？
英英美代子正在想……

Q 台灣的交趾陶工藝是受到誰的影響 **?**

京都的阿本仔 **1**

廣東佛山黃飛鴻
的同鄉 **2**

阿拉斯加的
愛斯基摩人 **3**

德州牛仔的鄰居 **4**

2^A 廣東佛山黃飛鴻的同鄉

交趾陶，又稱為「交趾燒」，是一種以低溫燒製而成的多彩釉軟陶，
製作過程相當不容易，匠司需要同時具備捏塑、繪畫、燒陶等多項技藝。
交趾陶的色彩鮮豔亮麗，常作為建築物（例如廟宇）的裝飾品。
台灣的交趾陶融合了廣東石灣與福建廈門等地技法與表現方式，
其中在製作過程與表現題材上，可以看出和廣東石灣的交趾燒頗為類似，
而交趾陶界第一把交椅的葉王，在釉彩方面師承自廣東藝匠，因此，
廣東交趾燒在台灣交趾陶的發展史中，應該有一定的影響力。

台灣交趾陶界的
傳奇人物——
葉王

1826~1887

　　1920（大正9）年，在台南舉行了一場「台灣文化三百年紀念會」。會議中，日籍學者尾崎秀眞發表「清朝時代的台灣文化」專題，文中直誇「台灣300年間，只產生陶藝名師葉王一人」。或許有人會質疑，如此評斷有失偏頗，因爲不同類型的藝術創作很難比較高下，但如果只針對交趾陶藝一項來論，相信多數人

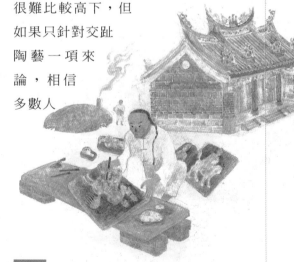

葉王才30歲出頭，卻早已是南台灣知名的陶藝名匠，參與多項廟宇的修復工程。

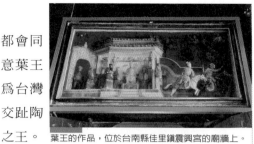

葉王的作品，位於台南縣佳里鎮震興宮的廟牆上。

都會同意葉王爲台灣交趾陶之王。

　　葉王是誰？在他的曾孫葉金樹未拿出族譜之前，有不少人認爲「葉王」是一個虛構的人物，也有人信誓旦旦指出，這是兩個匠司姓氏的統稱，一爲葉、另一爲王，不過，葉金樹直指葉王確有其人。「葉王」只是尊號，他本名叫葉獅，字麟趾，本籍福建漳州平和縣人。

　　葉王出生後，即隨著陶匠父親遷居台南麻豆，後又移居嘉義城內。生於陶工家庭的葉王，從小就喜愛動手捏泥塑形，尤其是幼年住在麻豆的時期，每到田野牧牛時，就常挖土和水，將眼前所見的景物捏塑成形來自娛。不過，眞正促使葉王投入陶藝創作的機緣，是受到幾位來自潮汕地區的陶藝司傅啓發。

　　據說有一天，年少的葉王又在田埂邊玩土捏偶，這時恰好有數位潮汕地區的陶匠路過。由於那次葉王所捏的陶偶，角色眾多、體態變化豐富，且栩栩似眞，引起其中一位陶匠的興趣。他直誇葉王小小年紀竟有此功夫，實有大將之才，於是就喚住葉王，請他帶路返家拜見葉父，在葉父的同意下收葉王爲徒。後來，葉王就隨這

葉王的作品：「憨番扛廟角」，位於台南縣學甲慈濟宮。

群陶匠前去台南，一面學藝，一面協助陶匠完成府城各廟的交趾陶藝裝修工程。

跟隨在這群潮汕陶匠身邊習藝的葉王，用心學習各種塑陶技藝，包括選土、塑造、釉彩、窯燒、裝飾題材應用、部位配置等等，尤其是捏塑造形的工夫，更在陶匠們的悉心傳藝下日漸精良。1860（咸豐10）年，葉王才30出頭，卻早已是南台灣知名的陶藝名匠。

葉王陸續接受南台灣各大廟宇的邀請，參與其修復工程，包括台南縣的佳里金唐殿、學甲慈濟宮、佳里震興宮及嘉義縣的朴子配天宮等廟，而葉王也不負眾望，塑燒出一組又一組精采的交趾陶。這些安置在寺廟水車堵、承重牆壁堵、墀頭等處的交趾陶，不論是戲齣人物、動物或花鳥等，都贏得大家一致的讚賞，日籍學者更公開讚譽葉王是台灣300年間第一人。

然而，日治以後，隨著另一波台灣寺廟大改建風潮所造成的破壞，加上當時人們對民間藝術創作的漠視輕忽，使得葉王只有少數作品保存下來。

發行人：王阿舍　發行所：遠流舊聞社

舊聞提要

1. 立法院9日三讀通過「公寓大廈管理條例」。
2. 民主進步黨11日舉行黨內總統候選人初選投票，許信

▲ 從傳統技法中力求創新與突破，是這一代交趾陶創作者對自我的期許。圖為交趾陶藝術家高枝明製作觀音塑像的情形。

▲ 交趾陶的製作步驟從配煉陶土、捏塑成型、修飾、素燒、上釉彩到釉燒，必須經歷7、8道手續，過程相當繁複。圖為素燒完成時的交趾陶初坯。

良、彭明敏在第一階段出線。
3.李登輝總統7日赴美私人訪問，於今日返國。
4.中南部連日豪雨，全省農業損失超過6億元。

讀報天氣：豪大雨特報
被遺忘指數：●●●

從建築裝飾到藝術品擺設
台灣交趾陶走出新的天空

【本報訊】李總統登輝先生將於近日啓程前往母校美國康乃爾大學訪問。行前，總統府宣佈，此次李總統預定致贈美國友人的禮物，乃是具有台灣特色的交趾陶藝術作品。交趾陶創作近年來在政府的大力推廣下，已發展成備受國際收藏家喜愛的藝術品。

「交趾陶」在日治時代被稱為「交趾燒」，專指中國南方所產的陶瓷物品。台灣的交趾陶源自於中國東南地區，與廣東石灣陶類似，都是屬於低溫鉛釉的軟陶系統。所謂軟陶，它的胎體是採用較厚的陶土泥胎，以低溫燒製成坯，然後上釉，再以攝氏700度至950度的低溫燒成成品。因為成品具有透水性，硬度比瓷土所燒製的成品鬆脆，所以稱為軟陶。

交趾陶大約是在1840年代傳入台灣，後

▲ 交趾陶已從建築飾物蛻變為收藏家喜愛的藝術品。此為交趾陶藝術家高枝明的作品。

來經過陶藝司傅葉王的不斷嘗試與改良，發展出造型生動、風格獨具的交趾陶作品。葉王的交趾陶釉色相當細膩，不限於基本原

色，其中淺紫色更是中國其他陶瓷系統中未曾出現過的顏色。此外，在釉色上運用胭脂紅，也是葉王的重要特色。

傳統上，交趾陶是被用來作為廟宇的裝飾品，但後來交趾陶逐漸被剪黏取代。戰後交趾陶幾乎從傳統建築上消失，直到1970年代，歐美日等國開始流行民俗味道的裝飾陶瓷時，交趾陶轉變成為擺飾用品外銷。這也是交趾陶發展史上的一個重要轉捩點——交趾陶從傳統建築的生態中抽離，開始進入藝術創作市場。

▲ 廟宇中常見的交趾陶裝飾。此為「姜太公騎四不像」，位於嘉義新港奉天宮內。

另外，交趾陶之所以受到各界的喜愛、成為收藏家的目標，還要歸功於1982年起一連串由政府舉辦的地方美展。在強力的支持與宣傳下，交趾陶成功轉型成為重要工藝品。此後10餘年間，交趾陶創作蓬勃發展。本次李總統作為贈禮的交趾陶，是已故交趾陶大師林添木的弟子高枝明的作品「浮雕八卦鎮宅獅」，豐富豔麗的用色，展現台灣的獨特風采。高枝明的交趾陶作品數次應邀到英法等國展出，是台灣的民俗陶藝跨出國際舞台的另一代表。

▲ 生於1911年的林添木，是嘉義地區極富盛名的交趾陶藝司傅，他的作品散見在城隍廟、鎮南宮、元帥廟等處。

▲ 林添木67歲開始收徒傳授技藝，今日活躍於交趾陶界創作的諸名家，大多出自於他門下。此為林添木弟子贈與司傅的匾。

▲ 林添木擅長調配釉料，他的作品充滿了釉彩的豐富性。

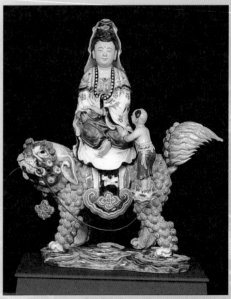
▲ 林添木的作品：「觀音騎獸」。現為林的弟子高枝明收藏。

葉王年表

1826~1887

1826
● 本名葉獅，字麟趾，出生於諸羅打貓（今嘉義縣民雄鄉）。

1843
● 17歲即開始獨立作業，參與嘉義市城隍廟的建築裝飾工作。

1847
● 製作嘉義市元帥廟的龍虎壁。

1853
● 參與嘉義水上苦竹寺的建築裝飾工作，包括正殿主祀神觀音造像及香爐獅座。

1860
● 參與台南學甲慈濟宮重修工作。其他作品散見佳里金唐殿、佳里震興宮、台南市三山國王廟等。

1865
● 參與嘉義朴子配天宮的建築裝飾工作。

1871前後
全家遷到嘉義城東一帶。

1887
● 於嘉義去世，得年62歲。

1980
● 12月，學甲慈濟宮作品被竊56件。

【延伸閱讀】
⇨ 嘉義市文化中心編，《林添木師生交趾陶藝展》，1994，嘉義市文化中心。
⇨ 左曉芬，《台灣交趾陶藝研究》，1996，國立藝術學院傳統藝術研究所碩士論文。

啊，大哥！
您要賣身體上的彩繪？

 Q 如果想看郭友梅的彩繪作品，該往哪裡去 **?**

1 到國家美術館參觀

2 往歷史悠久的
老房子鑽去

3 拜託物主偷偷秀給你看

4 整條鹿港老街隨你逛

2 A 往歷史悠久的老房子鑽去

家學淵源的郭友梅，可謂英雄出少年。出生在鹿港的他，16歲時就已經出師，
擔起彩繪畫師的重任；位於台中縣神岡鄉、已有百餘年歷史的筱雲山莊，
其建築內部的彩繪裝飾就是郭友梅17歲時的作品。
之後，他還陸續完成台中社口大夫第的正廳彩繪、台中潭子摘星山莊的正廳彩繪等等。
不僅這些，中台灣地區的多處士紳大宅，
像彰化鹿港的莊德堂、丁協源進士第、南投草屯敦德堂、
台中東勢新伯公潤德堂（921地震中倒塌，今已不存），也都有郭友梅的畫跡。
如今，我們若想欣賞郭友梅的彩繪作品，就要到這些歷史悠久的老房子裡，
一面欣賞建築之美，一面讚嘆彩繪的細緻。

彩筆巧繪大宅院的畫師——
郭友梅
1849~1915

去參觀古蹟時，你可能會注意到有些百年老建築的彩繪上落款寫著「春江」、「郭友梅」、「怡顏」、「郭庭柯」、「澂玉」、「郭振聲」、「鹿溪人」、「鹿溪漁人」、「鹿江畫叟」等等名號。如果你以這些建築物年代久遠，而斷然認定這些名號是來自大陸的彩繪匠人，那可就錯了。其實，「鹿江」、「鹿溪」就是指「鹿港」，再對照鹿港於同治、光緒時期確有一知名的郭氏彩繪

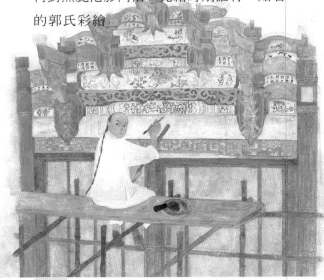

郭友梅自少年時期就開始從事傳統建築的彩繪工程。

郭友梅的彩繪作品（局部）。

工作團隊，就可知曉上述署款，統統是指鹿港人稱「柳司」的郭友梅，他不僅是一名家學淵深的傳統彩繪匠司、紋樣圖案設計家、彩墨畫家和書法家，更是中台灣本土彩繪團隊的匠司之首，社會地位不下地方士紳。

郭友梅彩繪畫師地位之高，來自於家族彩繪世業的一脈相承，是一種專業和優質的肯定。他的先祖於清道光初年，因鹿港郊商傾力重修龍山寺的需要，而自福建泉州東渡來台，並就此落籍定居鹿港，專業從事彩繪相關的工作。

1849（道光29）年5月7日，乳名「柳」的郭友梅於鹿港出生，他在年少時期，即得到家學真傳，16歲時在父親郭連城的答允之下，出師獨掌大局，而他的大哥郭鐘、三弟郭福蔭、四弟郭盼也以友梅技藝出眾，尊他為匠首，自己從旁協助。甚至1882（光緒8）年父郭連城往生時，33歲的郭友梅還在兄弟一致推派下繼任戶長，可見他在家人心目中的地位。

20餘歲時，郭友梅就帶領著十餘位彩繪匠司出入中台灣民宅祠廟，說明了郭友梅少年膽識和持重的人格特質，像1866

（同治5）年的筱雲山莊彩繪工程，他才17歲；1875（光緒元）年台中社口大夫第林宅正廳彩繪時，他26歲，隨即在第2年，他又趕赴摘星山莊新落成的正廳彩繪；1878（光緒4）年他29歲，這時他顯然是抽空離開摘星山莊再往社口大夫第繼續完成護龍的彩繪裝修施作。次年，又回頭來到摘星山莊作完最後的門樓彩繪。總計郭友梅在豐原平原地區待了13個寒暑，等於是新婚後即離鄉背井在外，雖言少年得志，卻也青春浪擲，居無定所，且最後落得膝下無子。

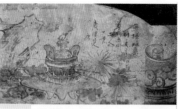
這幅作品中的落款：「鹿溪漁人」，是郭友梅眾多名號之一。

台灣進入日治時期的第8年，郭友梅再度離家北上，至台中梧棲的楊瑤卿宅，所作的事理應也同樣是建築彩繪工程，但在當時日本人管理的戶籍資料中，他卻成了楊家的雇工，可以想見當年彩繪匠司的社會地位已不如清代時期崇高。自此，年歲已屆61歲的郭友梅，下有孫侄輩得以薪傳彩繪手藝，自己又有吸食鴉片的惡習，因此遂有放手隱退的念頭。1915年，郭友梅病逝，結束他璀璨的彩繪人生，得年67歲。郭友梅的三弟福蔭，因郭友梅無後嗣，遂以兩個兒子郭啓薰、郭新林承後，後來，由郭新林集郭家彩繪技藝之大成。

台灣

發行人：王阿舍　　發行所：遠流舊聞社

舊聞提要

1. 立法院17日初審通過，搭乘小客車前座未繫安全帶者，將罰1千元。
2. 捷運淡水線於25日全線通車，當日14萬人次搭乘量

▲ 摘星山莊門廳內的彩繪作品。

▲ 摘星山莊彩繪作品細部。

歷史報

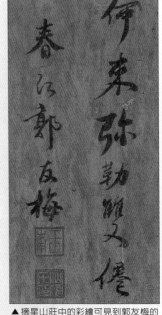

1997年12月26日 穿越時空 獨漏舊聞

創新高。
3.台中潭子摘星山莊，今日凌晨遭林家後人請來怪手拆除，西側護龍幾近全毀，台中縣政府於下午緊急指定為三級古蹟。
4.大法官會議於26日解釋，限制役男出境違憲。

讀報天氣：：晴
被遺忘指數：●

古蹟宅院陸續遭到破壞
珍貴彩繪作品保存狀況堪憂

▲ 摘星山莊中的彩繪可見到郭友梅的落款。

【本報訊】名列台灣十大名宅之中的台中縣潭子鄉摘星山莊和神岡鄉筱雲山莊，近日皆分別傳出遭到拆毀的訊息。面對國內重要文化資產的古蹟建築迭遭人為破壞事件，文化相關主管機關紛表遺憾，而地方文史工作者則再提呼籲，如有關部門無法適時解決，中台灣重要宅第古蹟勢將陷入萬劫不復的噩運。

　　經記者訪查結果，神岡筱雲山莊是受迫於都市計畫中的拓寬道路工程，極可能因拆掉日治時代的房舍，而造成整個山莊建築無法整體維護的缺憾，不過目前有關單位已透過行政管道搶救，該山莊遭拆除危機已獲暫時解除。然而摘星山莊的命運可就沒有如此安順。12月1日建商已派員拆除部分西廂房，今日凌晨林家後代請來怪手將西側護龍及部分外牆拆毀，西廂部分幾近全毀。雖然台中縣政府立即邀請專家學者勘查，並於下

▲ 摘星山莊外觀。

午指定為三級古蹟強制保存，但整個山莊建築已呈現殘缺景象。

　　其實，無論筱雲山莊、摘星山莊，或社口林大夫第、大里林宅、霧峰林宅、草屯洪

郭友梅 29

▲ 神岡筱雲山莊外觀。

宅，不僅是清末台灣中部宅第建築的輝煌成就，而且它們內部的彩繪作品更是台灣重要國寶。

上述這些古蹟宅第內的彩繪作品，都是由鹿港郭友梅團隊所逐一完成的，其中筱雲山莊、社口林大夫第以詩書傳家為門風，彩繪作法較為含蓄，而摘星山莊則極裝飾巧扮為能事，呈現出大戶人家的豪華氣派。摘星山莊從正身、護龍、前門廳一路到山門，可說無處不彩，無處不繪；最可觀的是前門廳的兩壁木屏上有彩墨人物和連幅書法，而大木構件上則翔實描繪了主人衣錦榮歸故里、在宅內接應四方賀客的情景，展現出不可一世的繁榮光耀。另外，房屋正身的兩屏壁彩繪作品，更見光彩奪目；細緻精繪的界畫和寫意人物畫，簡直如同小型書畫展覽室，配上巧雕的木作，更形豔麗動人。

筱雲山莊和摘星山莊建築於同一時期，但彩繪風貌卻截然不同，主要是因為彩繪師考慮到業主出身背景不同所致。以摘星山莊主人林其中來說，他曾隨霧峰林文察轉戰於福建、浙江，以軍功四品銜賞戴花翎，解甲歸鄉後自然是以衣錦榮歸的心態大興土木，因此他的豪宅就配上富麗堂皇的彩繪裝修。

郭友梅團隊所留下的這批彩繪作品，年代已超過百年，可說是全台宅第建築彩繪的經典之作，足以當台灣文化資產彩繪藝術類的國寶。主管機關實在應該拿出魄力與決心，設法妥善保存這批珍貴的文化財。

▲ 筱雲山莊內部的彩繪。

▲ 台中社口大夫第林宅外觀。

▲ 大夫第內部牆上的彩繪。

郭友梅年表
1849~1915

1849
●5月7日，出生於鹿港。

1865
●16歲時出師。

1866
●17歲，從事筱雲山莊彩繪工程。

1875
●26歲，參與台中社口大夫第林宅正廳彩繪工
　程。

1876
●赴潭子摘星山莊為新落成的正廳彩繪。3年後，
　再為摘星山莊門樓進行彩繪工程。

1882
●33歲，父親過世，由兄弟推派繼任戶長。

1903
●至台中梧棲的楊瑤卿宅從事建築彩繪工程。

1915
●病逝，得年67歲。

【延伸閱讀】
⇨ 李奕興，《台灣傳統彩繪》，1995，藝術家。
⇨ 陳美玲，《鹿港郭春江（柳司）民宅彩繪研究》，1999，中原大學
　　建築研究所碩士論文。
⇨ 蔡雅蕙，《鹿港郭新林民宅彩繪研究》，2000，國立藝術學院傳統
　　藝術研究所碩士論文。

驚聲尖叫？
看鴨子表演吞大象……

Q 著名的大木作匠司王益順年輕時曾做了什麼事，讓大家驚叫連連**?**

1 單手劈開木材

2 獨力拔起一棵大樹

3 一天內測繪一座建築物

4 一炷香內蓋好龍山寺的屋頂

3^A 一天內測繪 一座建築物

18歲那年，王益順毅然承接下福建惠安青山王廟的遷建工程。
當時很多比王益順年長資深的匠司都認為，這是一項吃力不討好的案子，
但王益順不但獨立承接，還順利完成。此舉著實讓小小年紀的他出盡了風頭。
據說當年舊的惠安青山王廟位於半山腰上，而王益順是獨自一人上山測繪舊廟構架的。
通常，測繪一座建築物都需要好幾天的時間，更何況是一座位於半山上的寺廟，
於是家人特地幫他準備了7天的食糧。不料，王益順竟在當夜就完成測繪圖下山了，
而且後來也順利完成遷建工程，讓大家對於他的能力和效率，都驚嘆不已。

唐山過台灣的
大木匠司——
王益順
1861~1931

1920年代台灣曾有一波的寺廟改築風潮。當時從北到南、大小城鄉中的各座寺廟建築，無不以全新面貌接受信眾禮讚。在這波改築風潮中，有一位靈魂人物主導了南北許多大寺廟的

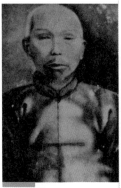
王益順肖像。

改建工程，並以獨特而宏偉的營造手法，完成一座又一座富麗堂皇的建築物。這些建築都成爲今天台灣古蹟建築裡最重要的文化資產，主持營造工事的匠司就是王益順。

王益順，生於1861（清咸豐11）年，是中國泉州府惠安縣崇武鄉溪底村人。溪底村的王姓族人在泉州一帶，是以專擅木作聞名。年幼家貧的王益順，在進私塾讀了4年書後，因父親病逝不得不輟學以減少

家裡負擔。11歲時他正式拜族長爲師學藝，且分赴各地參與營造工程。年少的王益順，十分早熟懂事，而且他那肯吃苦又聰明敏捷的做事態度，也讓他很快就學得木作工程的要領。

一個學徒如何從工作中獲得經驗而且走出自己一片天地？有時除了才情、毅力和自信之外，也不能輕忽稍縱即逝的機緣！18歲那年，在匠司群雄環伺中，他毅然承接下一件大家公認吃力不討好的案子——惠安青山王廟的遷建工程，並且在眾目睽睽下順利完成。青山王廟遷建工程的圓滿達成，爲王益順日後大木營造事業肇建基礎，此後「益順司」之名不逕而走，泉州、廈門等地的寺廟或豪宅的整建工程，紛紛找上他。1916年，當他承建廈門黃培松武狀元的宅第時，因緣巧遇鹿港富商辜顯榮，且深爲辜氏器重。在辜顯榮的引介下，他受邀到台北設計艋舺龍山寺，開啓他在台灣寺廟營造界的新版圖。這年

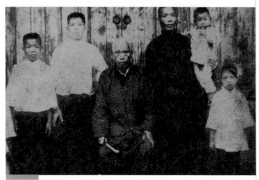
王益順（中坐者）與家人。

王益順的工作手稿。

他58歲，可謂正處於事業的高峰。

1919年，王益順率領族侄和匠司10餘人抵台營建艋舺龍山寺，4年後落成，結果果眞引起各界矚目，尤其殿內藻井、網目等木結構與形式，以及落落大方的建築設計手法，盡爲台灣寺廟建築前所未見，更成台灣各派大木匠司討論見習的對象。當時北台灣亦有一名首席名匠陳應彬，還特地與他互訪切磋，傳爲一時美談。

艋舺龍山寺的重建，是王益順在台灣發展的里程碑。隨後，自1923年至1930年間，他南北奔波，分別參與了台南南鯤鯓代天府、新竹都城隍廟、台北孔廟等等的設計建造，甚至也到鹿港評審天后宮重建的競圖，而這些寺廟至今都成爲地方重要文化資產，也是今人見識與學習閩式傳統建築的典範。

1931年，也就是王益順在台北完成孔廟，畫下個人在台灣寺廟營造旅程完美句點的第2年，他71歲，因積勞成疾，不幸病逝在廈門南普陀工地。

發行人：王阿舍　發行所：遠流舊聞社

舊聞提要

1. 澎湖廳於7月初發生霍亂，造成12人死亡。
2. 艋舺龍山寺整建工程，邀得唐山名匠王益順主

▲ 艋舺龍山寺外觀。

▲ 北港朝天宮是陳應彬的作品之一。此為陳應彬以近百個斗栱所架構而成的長形八角結網，位在朝天宮三川殿兩側五門內部的天花板。

歷 史 報

1919年7月26日 穿越時空 獨漏舊聞

持大木工事，台灣名匠陳應彬於其抵台後拜訪。

3.強烈颱風於9日來襲，造成台東街死傷慘重。

4.台北市內公共汽車開始營業。

讀報天氣：陰雨綿綿

被遺忘指數：●●●●

益順司迎彬司
兩大匠派掌門人相見歡

【本報訊】台北名寺艋舺龍山寺從去年起開始大規模整建，特別從唐山聘請來名匠王益順主持大木工事，引起相當大的矚目。聞名全台的名匠陳應彬特地親赴龍山寺拜訪益順司，益順司也準備大煙相迎。兩位大師的會面，可說是台灣匠界的一大盛事。益順司特別推崇彬司的螭虎栱作法，譽為全台之最，彬司也對於益順司的設計風格，讚賞有加。

彬司是台北擺接堡廣福庄（台北縣板橋市）人，是台灣首席的大木匠司，其全台地位之奠定，首推11年前所主持的北港朝天宮的大木工事，當時彬司44歲，率領著高素質的工匠團隊進駐北港，歷時4年完成。他的設計手法流暢高明，棟架飽滿，展現均衡的力學之美，而屋頂所使用的歇山重簷結構，更呈現不凡的華麗氣派。北港朝天宮完成後，彬司聲名大噪，從北台名匠躍升為全台首

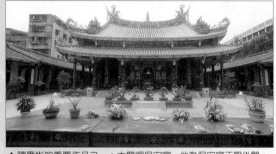

▲ 陳應彬的重要作品之一：大龍峒保安宮。此為保安宮正殿外觀。

席。

彬司的結網構造奇巧，採用透空式作法，中心不作天花板，可直接看見中脊桁……等，都是他的重要特色，台北貢寮仁和宮的藻井就是他的力作，廟雖不大卻花了他1年的時間，可見其施作之謹慎。彬司在各廟所作的螭虎栱造型曲線優美，最令人折服。5年前落成的大龍峒保安宮，也是彬司重要力

作，精采的表現使他的聲望更上一層。去年起，彬司承接木柵指南宮的重建工事，預計明年完工，令人相當期待。

而益順司，據本報記者遠赴唐山探訪得知，他所率領的溪底派，設計風格與彬司相當不同。彬司所使用的木材比較粗大，建築內部柱與柱之間的間距小，並使用金瓜筒；而益順司用料較細，棟架之間的各通梁間距較大，因此，瓜筒部分多使用瘦長的木瓜筒。在斗栱部分，不同於彬司著名的螭虎栱，益順司較常使用線條簡潔的關刀栱。另外，益順司最為人矚目的，是華麗的結網技巧，每每有創新的作法與風格。

這次龍山寺的工程是益順司來台的首作，彬司特別安排到龍山寺拜訪益順司，在經驗上互相交流。益順司比彬司大3歲，兩人年齡相近，一是唐山著名匠司，一是台灣首席，聽聞對方之名已久，平時在各地工作，無緣相見，這次恰巧兩人都在台北，可以見面對話，兩人都相當高興。言談間兩人都極為推

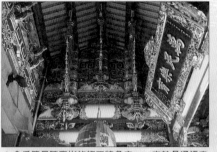

▲金瓜筒是陳應彬的施工特色之一。由於各通梁之間距離不大，因此上下銜接通梁的瓜筒通常是「金瓜」的造型。

▲「螭虎」造型的斗栱也是陳應彬作品的特色之一。

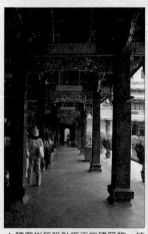

▲陳應彬所設計施工的建築物，柱與柱之間的間距都不會太寬。此為保安宮前殿簷廊。

▲保安宮廟內牆上的石碑，上頭清楚記載了此次重修工程的負責人。

▲王益順華麗的結網技巧，最受到同業的注目。此為艋舺龍山寺的藻井。

崇對方的高明技巧與成就，並交換目前的工作經驗。彬司表示，會在益順司居台期間再次拜訪彬司，益順司極表歡迎。兩位大師相談甚歡，惺惺相惜之情溢於言表，並相約下次再見。

王益順年表
1861～1931

1861
●出生於中國泉州府惠安縣崇武鄉溪底村。

1872
●正式拜族長爲師學藝。

1879
●18歲時主持惠安青山王廟遷建工程。

1916
●承建廈門黃培松武狀元宅第。

1918
●經鹿港富商辜顯榮引介,受邀到台北設計艋舺
龍山寺。

1919
●率領族姪和匠司10餘人抵台,營建艋舺龍山
寺,4年後落成,深獲好評。

1923～1930
●參與台南南鯤鯓代天府、新竹都城隍廟、台
北孔廟等等的設計建造。

1931
●71歲,積勞成疾,病逝於廈門南普陀工地。

【延伸閱讀】
⇨ 李乾朗,《傳統營造匠師派別之調查研究》,1988,李乾朗
古建築研究室。
⇨ 李乾朗、閻亞寧、徐裕健,《清末民初福建大木匠師王
益順所持營造資料重刊及研究》,1996,內政部。

食7碗免錢，
那弄破7個碗呢？

Q 從唐山來台的修廟匠司何金龍，為何常常會打破碗 **?**

1 他工作忙、性子急，時常「吃緊弄破碗」

2 他晚年患有甲狀腺亢進，手常會發抖

3 他工作上需要用到很多破碗

4 他嫌台灣碗做得不好，不如唐山貨

3 A 他工作上需要用到很多破碗

許多人去廟裡拜拜時，總會被屋頂上顏色鮮豔的剪黏作品所吸引。

剪黏，是一種結合彩塑與拼貼的工藝，原本盛行在中國潮州、漳州一帶，

清代時也傳到台灣來。剪黏的製作方法，是先以鐵絲紮好基本骨架，

再用灰泥塑出物體的雛型，最後才黏上各種顏色的陶瓷片或玻璃片。

如果是人物作品，由於牽涉到頭部表情和特徵各自不同，不能光只靠拼貼完成，

而必須另外將人物臉部，以翻模灰塑或以陶土捏造素燒完成後嵌上去。

從中國來到台灣從事寺廟建築裝飾的剪黏匠司何金龍，因為工作所需，

經常要收集各種碗片、玻璃片，甚至還常要故意打破碗，以完成他心目中的理想作品。

人物小傳

風靡南台灣的
剪黏匠司——
何金龍
生卒年不詳

何金龍的剪黏作品，位於台南縣佳里鎮金唐殿的廟牆上。

台灣寺廟建築在外觀上，常以屋頂的燕尾起翹造型和五彩繽紛的泥塑剪黏裝飾，來吸引眾人目光。其中，屋頂上的泥塑剪黏工藝的優劣，更被視為寺廟建築外在完美與否的關鍵。因此，剪黏藝匠人選的遴聘，往往成為地方上眾所關注的話題。1927（昭和2）年，台南縣學甲慈濟宮邀來潮州汕頭名匠何金龍主持剪黏工程時，就在南台灣寺廟建築界引起一陣騷動。

何金龍，在台灣寺廟建築裝飾工藝界是一個謎樣的人物，從來台的緣由、落腳何處、生活起居和言行事蹟，甚至為何離台，與何來中途身故之說等，至今依然朦朧模糊。當然，他最基本的出生時間，也仍是眾說紛紜。

在台灣人稱「金龍司」的何金龍，確切的出生日不詳，一般以他來台時（1927年）年紀約50歲往回推，認定他的出生時間約在1877～1878（清光緒3、4）年，但也有一說是約在1869~1878（同治8～光緒4）年間，至於逝世時間，據說是在1940（昭和15）年返回大陸途中過世的，因此他應該得年有60餘歲。

從何金龍的遺稿得知，他理應是個博學詩書之士，擅詩、書、畫和捏塑等技藝，顯然並非一般粗鄙匠工。由於他來台之前的事蹟並不明朗，因此很多屬於他的描述大多是來台之後的事，不過，可以確定的是他的手工巧藝應屬汕頭一帶的佼佼者。1927（昭和2）年，學甲慈濟宮準備重修事宜時，特聘何氏東渡來台，這次雖說是慈濟宮的第3次大修繕，但也可看作是何氏留下大量經典作品的一次，不僅使慈濟

何金龍平時為人和氣，很愛說笑，一旦開始工作，就非常認真，甚至不苟言笑。

何金龍的作品特色是用灰泥翻模，人物比例頭小身細長。

宮廟貌倍增光彩，也讓何氏一炮而紅，並使他隨後展開在南台灣寺廟剪黏創作之旅。

隔年，何金龍受聘於台南縣佳里鎮金唐殿和將軍鄉保濟宮，主持剪黏工程。1930（昭和5）年，何金龍至竹溪寺製作92尊「大悲出相」剪黏人物，次年再完成府城昆沙宮剪黏。至此，何氏在府城一帶形同建築剪黏藝術的代言人，名氣響亮，連遠在後山台東的寺廟執事都盛情力邀。1932（昭和8）年，他到台東天后宮製作剪黏，當然這也是何氏在台的最後一件作品。因為就在1年後，他因故離台返回大陸，結束如曇花一現的台灣藝作之行。

現在台灣談到剪黏藝司，必說「南何北洪」，北洪指北台灣的洪坤福，南何就是何金龍，其盛名想見一般。以作品特色來看，何金龍的確將台灣寺廟剪黏藝術推向另一高峰，他擅用材料和細緻的剪工，尤其坯體塑造物體的神氣活現，除了再一次驗證他有著爐火純青的手工巧藝外，其應用故事豐碩多元，題材涵蓋古今東西，更彰顯他身為藝匠所具有的涵泳厚實之大師風範。

台灣

發行人：王阿舍　　發行所：遠流舊聞社

舊聞提要

1. 由陳旺來、郭三川負責的大稻埕牌樓厝立面裝修，於8月底完工。
2. 台灣總督府於8月2日召開地方官會議，為期3日。

▲ 大稻埕牌樓厝鳥瞰。

3.台灣總督府於8月10日制定州廳郡市街庄
　名稱、位置及管轄區域。
4.台灣總督府於8月26日制定警察署名稱及
　管轄區域。

讀報天氣：陰晴不定
被遺忘指數：●●●

大稻埕牌樓厝美侖美奐
旺來兄弟精采表現令人讚嘆

【本報訊】繼去年完工的大溪街立面裝飾工程
之後，旺來兄弟又完成了大稻埕牌樓厝的立
面裝修。從街頭到街尾，美侖美奐、變化多
端的牌樓厝立面裝飾令人目眩，將北台商業
重地的氣派，淋漓盡致地展現出來。

　　旺來兄弟的名字是陳旺來、郭三川，弟
弟三川過給郭姓養父，因此改姓郭。他們是
大稻埕著名的作厝頂司傅陳大廷的兒子，身
懷剪黏、交趾陶、堆花等技藝。7年前父親陳
大廷過世後，20歲的陳旺來開始帶著弟弟闖
蕩匠界。

　　3年前總督府工程徵求工人，旺來兄弟
順利錄取。在日籍工匠的指導下，他們起初
是做攪沙、踩土等技術性較低的工作，但是
他們想學的不止於此；在見識到洗石仔、開
模等新的技術後，他們誠心求教。幸運的，

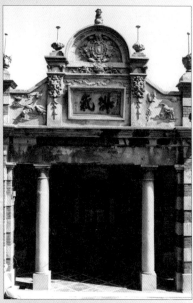
▲ 大溪街屋外觀。

▲ 大溪街屋立面上的裝飾花紋——麒麟。

日籍工匠也傾囊相授，回日本之前還贈送一套開模專用工具給郭三川，作為鼓勵。

當時全台各地進行街區改正（也就是街屋重建）已有數年，新的街屋不同於以往的傳統閩式建築，而是模仿西洋的裝飾手法，在正面頂層做一個像牌子一樣的山牆，所以稱為牌樓厝，外觀並有許多華麗繁複的花草鳥獸作裝飾。這種第一次在台灣出現的立面裝飾，要找誰來做呢？傳統建築裝飾工種中，適合放在屋外就屬剪黏、堆花，因此，作厝頂司傅的剪黏、堆花作品，就延伸到街屋立面的裝飾上了。

旺來兄弟在總督府工作結束後，適逢大溪街區改正，他們所擁有的新技術立刻受到矚目，大溪街屋許多的立面裝飾工程紛紛找上他們。他們大量使用之前從未出現過的「西式番仔花」，也結合傳統的剪黏題材，以極具立體感的造型，滿布在立面上，呈現出華麗時髦的新氣象。大溪街區的工程，使得兄弟倆聲名大噪，從傳統的剪黏、堆花司傅，轉型成為最時髦的番仔花裝飾藝術的著名匠司。

如今，在大稻埕鄉親的期許之下，兄弟

兩人承接了打造大稻埕新街門面的重要工作。他們全力以赴，將從公共建築學習而來的番仔花技術，配合街屋立面的形體，運用之前在大溪的工作經驗，作出立面表情多變的華美新街。

走在完工後的新街，令人有恍如走在歐洲某街的錯覺，但細看又可發現台灣特有的題材，果然與大稻埕的商業地位十分相稱，絲毫不輸給台北城內由日人所建的府前街，令人讚賞不已。

◎「西式番仔花」的開模工具與製作示範

▲ 日籍工匠贈送郭三川的開模工具，郭氏稱之為「木灰匙仔」。

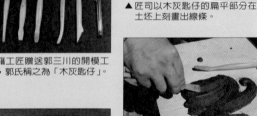
▲ 匠司以木灰匙仔的扁平部分在土坯上刻畫出線條。

▲ 匠司以木灰匙仔在土坯上爬梳出整齊的線條。

▲ 木灰匙仔中有部分纏有銅線，因而另稱為「銅線匙仔」。

▲ 匠司以銅線匙仔刮除土坯多餘的部分。

▲ 柱頭頂端以白菜葉和捲螺仔做裝飾
　是此時期流行的式樣之一。

▲ 窗楣的裝飾花紋。貼近牆面的花葉為了強調其精緻度，
　必須用手將花瓣一片片捏出，黏結組合起來之後，再一
　朵一朵黏上去，製作過程相當費時費力。

▲ 旺來兄弟的作品具備了整體的和諧感，線條細緻流暢。

何金龍年表
生卒年不詳

生卒年不詳
- 出生年不詳。一說為約1877~1878年，另一說
 為1869~1878年間。

1927
- 受台南學甲慈濟宮所邀，主持剪黏工程。

1928
- 受聘於台南縣佳里鎮金唐殿和將軍鄉保濟宮，
 主持剪黏工程。

1930
- 至竹溪寺製作92尊「大悲出相」剪黏人物。

1931
- 完成府城昆沙宮剪黏。

1932
- 製作台東天后宮剪黏，此為其在台最後一件作
 品。

1940前後
- 去世。

【延伸閱讀】
- 張淑卿，《剪黏司傅何金龍研究——在台期間之事蹟及作
 品》，2001，國立藝術學院傳統藝術研究所碩士論文。
- 吳梅瑛，《大稻埕陳、郭家族及其技藝之研究》，2001，國
 立藝術學院傳統藝術研究所碩士論文。

神啊！請多給我一點⋯⋯木頭？

 木雕藝師黃龜理是怎麼出名的？

1 靠打贏了擂台而
成名的

2 被報紙報導出名的

3 被總統親口稱讚
出名的

4 大家「吃好鬥相報」
出名的

1A 靠打贏了擂台而成名的

俗 話雖然說「人怕出名豬怕肥」，但匠司們若有高知名度，比較能有持續不斷的工作機會。
天分佳、又認真學習的黃龜理，就是在某次競賽中一舉成名，而開展他的建築雕刻生涯。
26歲那年，黃龜理在屏東萬丹萬惠宮，與年紀大上一倍的泉州大師楊秀興（俗名雞母興）
對場競作。競賽是由負責統籌萬惠宮重建工程的李開胡主持的。李開胡用墨汁準繩，
將廟宇從中央分成二邊，黃龜理、楊秀興各自負責一邊，各憑本事進行雕刻競賽。
最後黃龜理以出色的技藝贏過楊秀興，這一戰使得黃龜理一夕成名。此後，
他接連獲得屏東東港媽祖廟（朝隆宮）、五穀殿，以及枋寮保生大帝宮的雕作機會，
可見此役對他的重要性。日後黃龜理對這件事，只表達「剛出道的人，做不好就沒有飯吃了」，
淡淡地帶過這件他年輕時的大事。

一生投入終不悔的
木雕藝師——
黃龜理
1903~1993

黃龜理指導學生的情形。

黃龜理繪製圖稿的神情。

一代名匠的形成，有人是家學淵源，日夜浸淫薰陶；也有人是家貧輟學，拜師謀生，更有人是巧遇機緣，一頭栽入始終不悔。倘若以台灣寺廟木雕名匠黃龜理為例，那他就是類屬巧遇機緣，一生投入終不悔型的最佳寫照。

日治時期的台灣，寺廟木雕名匠輩出，無論是東渡來台的閩粵匠司，或是台灣本土匠司，在當時各自馳騁南北，從事寺廟修築的木雕裝修；空前的盛況，真可說是群雄逐鹿、風雲際會般的熱鬧。這般榮景對一般小孩來說，或許只是寺廟再一次的大興土木而已，但對14歲的黃龜理來說，卻像是一顆震撼彈在他的內心深處引爆，讓他對寺廟的種種，充滿揮之不去的新鮮感與好奇。

黃龜理，本名黃紅嬰，是一平凡農家的小孩，1903（明治36）年生於樹林砂崙（今台北縣樹林鎮），9歲時全家遷居中和員山，父親雖務農，但也讓他接受漢文的啟蒙教育，不過14歲這年，當他信步走過板橋接雲寺的重建工地時，居然因一時的衝動而徹底改變了他的一生。他一回家就告訴父親，他不上學了，而要拜師學藝，希望自己日後能在寺廟木雕界出人頭地。他父親拗不過他，只得請託大木作名匠陳應彬照應。

剛開始，他隨侍在彬司左右，打理雜務，並兼學大木作，不過彬司以他個子小，要他放棄大木改學雕花。改學雕花後的他，工作有條有理，勤奮用心的態度也深得彬司喜歡，彬司就喚他「龜理」，從此他果真改名「黃龜理」，再也沒有人叫他本

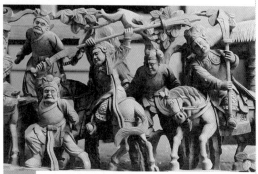

黃龜理的木雕作品細部。

黃龜理的作品，位於金瓜石普濟堂，主題為三國演義的「呂溫侯濮陽破曹操」。

名「黃紅嬰」了。

篤信慢工出細活的黃龜理，學藝的第2年就被交付重任，隨彬司雕作台北保安宮、圓山劍潭佛祖寺等，還一度南下台中承作林氏宗祠的木雕工程。這年，他其實才只是一個不到20歲的青少年罷了！隔年，彬司肯定他的能力，同意讓他出師，而他也不負眾望，除更加用心自習外，日後所承作的基隆鄭姓斗燈、木柵指南宮、羅東震安宮、桃園景福宮、中和福和宮、新莊五穀王廟和台中樂成宮木雕作品，都精緻細巧，神氣奪人目光。尤其是26歲那年，他南下到屏東萬惠宮，和泉州木雕名匠楊秀興對場競賽，一戰成名，更讓他打響台灣寺廟木雕界「龜理司」的名號。

終其一生，黃龜理的木雕世界都建構在寺廟裡，儘管世人不免有木雕技藝為工是匠的觀念，但他的執著和專精的手藝，還是受到學院派的青睞和肯定。62歲時，他受聘到國立藝專（今國立台灣藝術大學）雕塑科任教，前後長達10年之久。83歲時，他受頒教育部的第1屆民族藝術薪傳獎，1989年，再榮膺重要民族藝術藝師，可說是行行出狀元的典範。

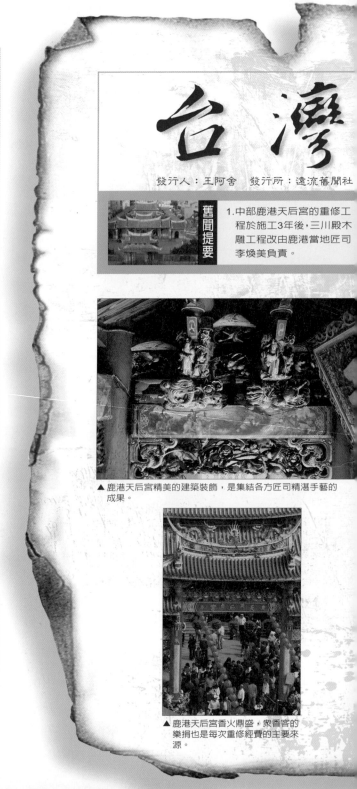

台灣

發行人：王阿舍　發行所：遠流舊聞社

舊聞提要

1. 中部鹿港天后宮的重修工程於施工3年後，三川殿木雕工程改由鹿港當地匠司李煥美負責。

▲ 鹿港天后宮精美的建築裝飾，是集結各方匠司精湛手藝的成果。

▲ 鹿港天后宮香火鼎盛，眾香客的樂捐也是每次重修經費的主要來源。

2.宜蘭線鐵路於11月30日全線通車。
3.台灣總督府官制於25日改正。
4.基隆、高雄於25日施行市制。

讀報天氣：陰有雨
被遺忘指數：●●●

鹿港天后宮重修工程展開
優秀木雕匠司齊聚一堂

【本報訊】台灣中部古鎮鹿港的天后宮重修工程，自1922（大正11）年施工以來，因外聘木雕匠司的工資問題，導致工程進度延宕。日前在廟方極力協調下，已獲初步決議，即將施作的三川殿木雕部分，可能會委請鹿港本地匠司李煥美主持。李煥美本人也表示，他將會拿出當家本領，讓鹿港天后宮前殿的木雕達到盡善盡美地步。

　　鹿港天后宮重修工程中的木雕施作（又稱鑿花細木作），是整個重修工程最受矚目的焦點，自開工後所參與的木雕匠司，可說是群英聚集，囊括了中國閩粵浙等3省的各路著名匠司。原本工資為時幣1圓5毛；不過，開工後第3年，工程從正殿一路做到三川殿時，卻因為外聘匠司以物價波動為理由，希望廟方增資，導致原本經費窘迫的廟方困擾不已，甚至也連帶影響了工程進度。

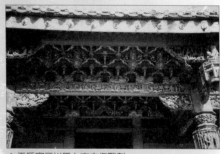

▲ 天后宮三川殿上方木作雕刻。

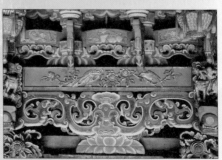

▲ 天后宮三川殿木作雕刻細部。

後來出身鹿港木雕世家的李渙美出面承擔，才使緊張事件稍現緩和。

　　一般而言，三川殿就如同寺廟的門面般重要，尤其木結構建築更講究木雕技藝表現。此時正值青壯年紀的李渙美，肯勇於承接此任務，除了驗證李氏木雕世家的高度成就外，也再一次說明英雄出少年的不容輕忽。

　　鹿港李家於清道光年間來台，主持鹿港龍山寺的木雕工程。隨後即以雕藝精湛而定居鹿港營業，其家族子孫亦皆從事木雕事業。另外，他們還招徒授藝，並成立台灣最早的同業團體「小木花匠團錦森興」。這一組

織的成立，說明了鹿港不僅是中台灣民生物資吞吐的門戶，更是台灣各鄉鎮民藝所需的主要供輸據點。

　　而在鹿港諸多小木鑿花匠裡，若論起個人表現，除了李渙美外，當以他的弟弟——年僅18歲的李松林最為意氣風發。當鹿港天后宮決定委由李渙美領軍完成時，參與的鹿港本地木雕司傅還包括施禮、施福、李松林，他們都是20歲左右的青少年，尤以李松林可說是初生之犢不畏虎。在這些年輕優秀匠師的努力之下，想必能為天后宮的建築藝術憑添無上光彩。

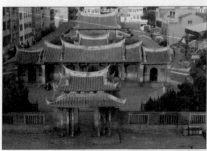
▲ 李家於清道光年間來台，主持鹿港龍山寺的木雕工程。此為鹿港龍山寺全景。

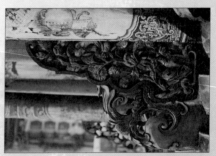
▲「小木作」又稱「鑿花」。此為龍山寺戲台木作雕刻細部。

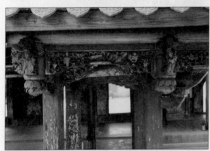
▲ 傳統建築分為「大木作」及「小木作」，大木作指的是建築結構體的部分，小木作則屬於建築裝飾的部分。此為龍山寺戲台的木作雕刻。

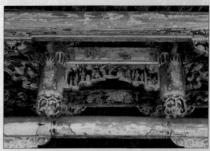
▲ 木作雕刻的題材包含範圍極廣，例如「雀替」通常雕成龍、鳳等，「斗座」雕成獅子、象、螃蟹等。「豎材」雕成仙人、仙女、猛虎下山等。

黃龜理年表

1903~1993

1903
●本名黃紅嬰，出生於樹林砂崙（今台北縣樹林鎮）。

1912
●9歲時全家遷至中和。

1916
●因路過板橋接雲寺，目睹司傅雕作，返家後要求棄學改學木雕。

1917
●入大木作名匠陳應彬（彬司）門下學習。

1920
●18歲，學成出師。

1923～1947
●承作台北木柵指南宮、羅東媽祖宮、屏東萬丹媽祖宮（萬惠宮）、淡水清水祖師廟、艋舺青山王宮等廟設計與雕作工程。

1948
●應李梅樹之邀，參與三峽長福巖（祖師廟）修建工程。

1964
●任國立藝專美術科雕塑組教授，教授傳統木雕課程長達10年。

1985
●獲教育部首屆民族藝術薪傳獎。

1989
●獲選教育部第1屆民族藝術藝師。

1990
●執行民族藝師傳藝工作。

1995
●1月14日去世，享年93歲。

2002
●1月19日，位於台北縣文化局的黃龜理紀念館揭牌開館。

【延伸閱讀】
☞ 王慶臺，《重要民族藝術藝師生命史3：木雕黃龜理藝師》，1998，教育部。

因為妳粉酷，
所以我要Cool……

Q 鹿港的神像雕刻家施禮有什麼外號**?**

1 神刀手

2 神奇魔術師

3 神力超人

4 神的化妝師

1 ^A 神刀手

台灣的神像雕作，向來以福建、廣東地區匠司的作品比較受重視，但也有少數例外。
例如13歲時主動要求家人讓他去學木雕的鹿港人施禮，在習藝有成後，
就因為雕刻出來的神像深具神威，而被稱作神像雕刻的「神刀手」。
由於聲名遠播，施禮晚年時成為電視媒體報導神像雕作藝術的不二人選，
像是台視、中視、華視三台聯播的「映像之旅～佛像之旅」、
公共電視「靈巧的手」專輯等節目，都邀請他當代言人，帶領大家認識神像雕刻藝術。

人物小傳

賦予朽木神蹟的 神像雕刻家—— 施禮
1903~1985

對台灣早期的移民社
會來說，民間信仰具有心
靈寄託、凝聚共同意識及
促進社會穩定的正面意
義，而這種信仰力量的具
體呈現，除了表現在寺廟

年輕時的施禮。

營建以及盛大廟會活動
外，就以精雕細刻、讓信眾膜拜的神像最
是關鍵。

人稱「神刀手」的施禮，生於1903
（清光緒29）年。他的家族自泉州東渡來鹿
港後，就以書香藝文傳家。施禮的幼年就
在古典詩詞、南管曲藝和書畫滿目的環境
中成長，使他培養出對藝術的高度興趣。
13歲那年，他主動要求到鹿港小木作名師
李雨順（又名李仕順）處拜師習藝，家人
看他意志頗堅，也就欣然同意。拜入李雨
順的門下，使他與日後皆成一代名師的李
煥美、李松林，共為同門師兄弟。

施禮拜李雨順為師，對於已享有盛名
的花鳥雕刻名家李雨順來說，或許只是多
了一個小徒兒，但對充滿熱情與好奇的施
禮而言，李雨順精湛雕作技藝及嚴謹不苟
的行事作風，都在他幼小的心靈中激盪出
永難止息的創作慾望。平日，施禮努力見
習不敢懈怠，就連閒餘也仍揮刀勤作，因
此，李雨順也頗得意能獲此愛徒。除了肯
定施禮在木雕方面的表現外，李雨順也攜
他一同到富商辜顯榮的宅邸，承製廳堂傢
具等小木作雕刻工程。

1922（大正11）年，鹿港天后宮重建
三川殿木雕工程時，正是施禮大展身手、
一試定江山的轉捩點。這次特別受矚目的
理由是，所有參與該工程的雕匠，盡是
17、8歲的青春少年，包括有李煥美、李松
林、施福和施禮，而施禮當時才17歲而
已。整個工程完成後他備受讚賞，地方無
不以英雄出少年相
稱。

施禮閒暇時撫琴自娛。

不過，真正讓
施禮雕藝聲名大噪
的，是他34歲時以
一件螃蟹作品參加
鹿港工藝展時，因
螃蟹雕得唯妙唯
肖、栩栩如生，以
致豔驚眾目，最後

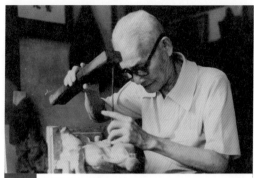
施禮雕刻神像的專注神態。

還被日人不惜重金購往滿洲，傳為美談一事。此後，地方人皆稱施禮為「蟹仔兄」，意即他是最擅雕螃蟹的木雕家。頂著「蟹仔兄」英名，施禮受邀參與鹿港天后宮媽祖的鳳輦雕刻工作。當時自泉州來廟中雕作的好手鳳勾司，見他是可造之才，以英雄惜英雄的提攜之心，特招施禮為入室弟子，並傾力傳授所學，而施禮也因緣獲得良師絕藝，技藝更上層樓。

　　1950年，48歲的施禮，事業走向更高峰，無論是鹿港或外縣市重要寺廟及民家廳頭神明，無不以獲得施禮親手雕製者為尊，大家咸視施禮手下神像最具神威，像鹿港奉天宮的鎮殿神尊蘇王爺，至今仍為工藝界所推崇。80歲那年，教育部長朱匯森親贈「精研民間技藝、發揚中華文化」匾聯，以表彰施禮對於神像雕刻藝術的貢獻與成就。1985年，施禮因病辭世，享年83歲。

台灣

發行人：王阿舍　發行所：遠流舊聞社

舊聞提要

1. 凱特琳颱風於4日重創台灣中南部。
2. 高雄市因連日驟雨不歇，14日時因此導致對外交

▲ 鹿港神像雕刻家施至輝與他的作品。

▲ 施至輝繪製神像服飾上的紋路。

通幾近癱瘓。

3. 復興劇校於本月成立歌仔戲科。

4. 鹿港神像雕刻名家施至輝獲第10屆民族藝術薪傳獎。

讀報天氣：晴朗
被遺忘指數：●●

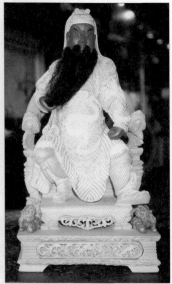

▲ 神像是供人膜拜的對象，象徵著信徒的心靈寄託。

神像雕刻藝術的傳承與創新
施至輝獲民族藝術薪傳獎

【本報訊】第10屆民族藝術薪傳獎得獎名單於日前公佈，其中傳統工藝類得主施至輝，為鹿港神像雕刻大師施禮的兒子，優秀技藝除得自父親真傳外，他也加入個人創作理念，時有創新。

台灣神像雕刻工藝沿襲自中國閩粵等地，其中漳州、泉州、福州或潮汕地區神像的雕刻，雖然風格各有不同，不過雕作過程所尊奉的規矩卻是差不多。所謂神像雕刻規矩，一般所指不外是信仰和禁忌上的規範。就信仰來說，由於神像是供人膜拜的對象，象徵著信徒的心靈寄託，因此雕刻司傅從選材、用料，到確定神像造型和人物性格的過程，都要戒慎莊重，視同隨侍神側般，即使日常生活起居也會盡量避免有褻瀆情事發生。另外，神像雕刻前的開斧儀式，或雕完

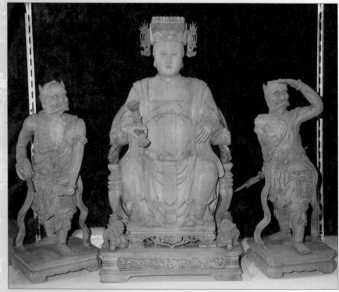

▲ 神像雕刻家運用巧手將普通的木頭蛻變成具有神韻的神祇。

時神像背部受填五靈及點睛請神等儀式，也講究要能展現信仰的力量。

而就禁忌來說，例如神像用材的安置場所不得髒亂、雕作時不得在胯下操作、婦女若逢生理期不得靠近、雕作時不得口出穢言、雕好未點睛時需覆蓋紅紙辟邪等等，都是雕匠必須信守的原則。甚至，所雕的神像還要配合業主的本命、五行、五官有所選擇，若逢家中守喪期間，尚有3年內不得碰觸雕刀的禁忌。

台灣的神像雕刻，目前仍以「一府二鹿」兩地最為知名。府城方面的雕刻作品，在風格上融合了泉州、潮汕兩地的細緻手法。台南市東嶽殿所在的老街上，聚集了多家神像雕刻店。但若論特點鮮明者，則非鹿港莫屬，知名的匠司包括吳清波以及曾經承作鹿港天后宮三川殿木雕的施禮。

吳清波代表泉州小西天佛莊東渡鹿港的第5代傳人，他的作品講究端正莊嚴，神像比例明顯縮小，作風較為壯碩厚實。而施禮乃從小木作匠出身，中途轉行專作神像，雖然

▲ 在「父傳子、子傳孫」的傳承方式下，傳統神像雕刻成為家族的共同事業。此為林利銘司傳的兄長林利雄與其作品。

▲ 鹿港的神像雕刻工藝一直處於興盛狀態。

▲ 福州派是台南地區傳統神像雕刻的重要派別之一。此為師承福州派的林利銘司傳之作品。

所學也是泉州派嚴謹端重的手法，但施禮以其雕作題材的多元，反而使其神像雕刻比較能突破既有格局；他所雕的神像靈巧活現，體態更接近自然之美。

▲ 鹿港神像雕刻家吳清波和他的作品。

1903
●出生於鹿港。

1915
●主動要求到李雨順門下學雕刻，與日後的雕刻
　名師李煥美、李松林爲同門師兄弟。

1922
●參與鹿港天后宮三川殿的木雕工程，頗受好
　評。
●與許菊結婚。
●受中國大陸泉州神雕鳳勾司賞識，招爲入門弟
　子，專研神雕藝術。

1936
●以一件螃蟹作品參加鹿港工藝展，受到矚目。

1985
●因病辭世，享年83歲。

【延伸閱讀】
　⇨ 劉文三，《台灣神像藝術》，1992，藝術圖書公司。

新食代第一人，
要「有機」會組聯盟！

Q 以「台灣新劇第一人」自許的張維賢，
曾經和朋友合組過什麼聯盟**?**

1 失戀陣線聯盟

2 孤魂聯盟

3 職業籃球聯盟

4 小劇場聯盟

2A 孤魂聯盟

青年時代的張維賢不僅致力於新劇的推動，同時還深受無政府主義的吸引。

1927年間，在日人稻垣藤兵衛的倡議下，張維賢跟一干理念相近的好友共組「孤魂聯盟」。

張維賢曾在一次民眾講座中闡述聯盟宗旨：「孤魂即為生前孤獨、死後仍無可依靠的可憐靈魂，其悲哀恰如吾人無產階級農民現代的生活，吾人在此組織孤魂聯盟，就是要推動我等的光明以及參加無產階級解放運動」。

「孤魂聯盟」成立後，很快地跟日本內地的無政府主義團體取得聯絡，引進他們的報刊，並且經常在愛愛寮主人施乾家中舉辦研究會。孤魂聯盟大概維持了1年左右的運作，就因為遭到日警針對關係者進行調查並搜索其住宅，最後終告無疾而終。

台灣新劇運動的旗手──
張維賢
1905~1977

張維賢，台北人，筆名耐霜，是日治時代重要的新劇運動者。中學畢業後隻身遠赴南洋及華南遊歷，在這趟旅途之中，張維賢自稱是「跳出冷

年輕時的張維賢。

晚年的張維賢。

靜樸素的孤島，飽受各式各樣的刺激，開始對於人生社會探求的時代」。當時適值中國「愛美劇」（後來統一改稱爲「話劇」）運動蓬勃發展，張維賢受此啓發，於1924年底返台之後，遂與一班網球社球友籌組「星光演劇研究會」，著手研究符合時代精神的新劇。1925年10月，「星光」正式於台北新舞台公演《終身大事》、《芙蓉劫》、《火裡蓮花》等劇，頗獲好評，自此每年皆有演出，一直到1928年解散爲止。

1920年代中旬，張維賢的「星光演劇研究會」與各地的文化劇團（多隸屬於台灣文化協會的各支部）首開台灣新劇運動之先河，爲台灣的近代戲劇舞台揭開序幕。在熱衷戲劇的同時，張維賢也深受無政府主義思潮的影響，主張強調「自由聯合」的無產階級解放運動，並多次參與相關組織團體，而遭到當局取締檢舉、甚至被判刑。

由於「星光演劇研究會」那段時間的深刻體驗，張維賢對新劇開始有著「如不力求深造，是無法代替擁有大量觀衆的舊戲和歌仔戲，更無法得到智識階級的長期支持」的體悟。因此，他兩度赴日：一次是前往日本近代新劇運動的發源地「築地小劇場」，研習劇場的專業分工；另一次則是到東京的舞蹈學院，接受舞蹈律動的訓練。

1933年秋天，返台後的張維賢糾集新舊同好組成「民烽劇團」；幾經培訓後，假台北永樂座推出挪威劇作家易卜生的《國民公敵》等劇。該次公演全部以台語演出，備受各界重視。1934年「民烽劇團」獲邀參加台北日人舉辦的「新劇祭」活動，推出台語翻案劇（指根據既有之劇

張維賢（中）與志同道合的友人，左為山水亭餐廳老闆王井泉。

本，依其梗概加以改寫而成）《新郎》，為該次活動中唯一的台人團隊，演出成績不惡。「民烽劇團」在張維賢的引領之下，強調忠於劇本的演出方式，跟當時一般新劇團體根據故事大綱交由演員自由發揮的舞台表演相當不同。張維賢所追求的戲劇與西方寫實主義戲劇思潮相當一致，也就是要透過戲劇的精心鋪排以呈現社會問題，進而促成社會的改革。

除了劇場實踐外，張維賢還以「耐霜」之名活躍於藝文期刊，經常發表戲劇評論文章。很可惜的是，1937年中日事變爆發後，日本政府對文藝創作掌控日益加劇，張維賢在壯志難伸的情況下黯然離台。

戰後，張維賢與文化界漸行漸遠，僅於台語電影興盛的年代短暫復出，導演電影《一念之差》與編寫劇本《霧夜香港》等。1977年病逝，享年73歲。

台灣

發行人：王阿舍　發行所：遠流舊聞社

舊聞提要

1. 西川滿、張文環、濱田隼雄2月11日獲皇民奉公會文學獎。

▲《閹雞》劇照。

▲《地熱》一劇描寫礦坑災變的故事。

歷史報

2.台灣自4月起開始實施義務教育。

3.台灣總督府自8月1日起開始統制公司、合作社。

4.厚生演劇研究會自9月3日起舉辦一系列公演。

讀報天氣：陰時多雲

被遺忘指數：●●●

台灣新劇運動的黎明乍現
厚生演劇研究會舉辦公演

【本報訊】致力於演劇改革的台北厚生演劇研究會，在台灣文學社、厚生音樂會的後援下，從3日到6日在台北市內永樂座舉行第一回研究發表會，呈現每夜大爆滿的盛況，今在各方要求下演出順延兩日。

此次厚生演劇研究會的公演，早在公演前就被視為本島劇界的年度盛事。劇團負責人王井泉是本島新劇運動的前輩，這次公演所使用的燈光照明設備，就是10年前由劇界聞人張維賢組成的民烽劇團所遺留下來的。此番公演劇目有《閹雞》、《高砂館》、《地熱》、《從山上看見的街市燈火》4齣，全數由新近自東京返台的林摶秋編劇、

▲ 厚生演劇研究會成員於研究發表會時合影。

導演。樂壇新秀呂泉生也率領他的「厚生音樂會」負責舞台音樂，洋畫家楊三郎則協助繪製布景。此次公演的《閹雞》一劇，改編自本島著名作家張文環的同名小說（張君曾獲總督府頒發文學賞）。名家名作搬上舞台，早在文化圈內口耳相傳，與林君返台後之力作《高砂館》並列為此次公演的重頭戲。

昨晚公演結束後，記者身邊的台北帝大教授瀧田貞治直呼台灣新劇運動的黎明期到了！作家王昶雄則盛讚導演林摶秋的舞台功力，說他不愧是東京劇場出身的導演！金關丈夫博士也對呂泉生改編自台灣民謠的舞台配樂感動不

已,直說:「這種土俗民謠經過改編能夠上音樂舞台,實在是台灣音樂的一大進步」。另外,根據記者數次排練場邊的觀察,來自士林、三重、桃園、新莊等地的劇團團員,他們不論男女,風雨無阻,雖然隔天仍要早起上班,但仍舊排戲至深夜。這股熱情與堅持,或許才是促成此次公演成功的最主要因素!團員簡國賢日前曾在報上披露:「有志於樹立新文化的我們,將以演劇探求在這個時代中真摯地生存的方法」。從厚生的公演中,確實讓人感受到青年團員們的這股真誠與熱力。

愛好戲劇卻還沒有看過厚生公演的朋友們,實在不應錯過明後兩天的加演場次!

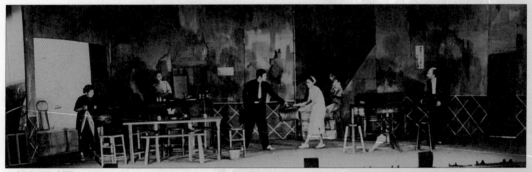

▲《高砂館》劇照。

▲《高砂館》男主角。

▲《高砂館》女主角。

▲《從山上看見的街市燈火》是一齣大膽嘗試的音樂童話劇,演員造型也十分特殊。

1905
●5月17日生於台北。

1923
●台北中學畢業後，赴南洋、中國華南一帶遊歷。

1924
●年底返台，成立「星光演劇研究會」，試演胡適《終身大事》。

1926
●1月，「星光演劇研究會」赴宜蘭公演5天。

1927
●5月，「星光演劇研究會」爲愛愛寮乞丐收容所募款義演7天。
●參與無政府主義研究會團體「孤魂聯盟」。

1928
●1月「星光演劇研究會」於永樂座連演10天。
●前往東京，在日本新劇運動的發源地築地小劇場研習。

1930
●發表〈民烽劇團宣言〉，徵募學員。
●6月15日「民烽演劇研究會」創會式，針對研究生舉辦講座進行培訓。

1932
●因台灣勞動互助社之檢舉遭移送，獲判決「起訴猶豫」。

1933
●年初赴日進修舞蹈，半年後返台。
●秋天，「民烽劇團」假台北永樂座公演《國民公敵》、《原始人的夢》等翻譯劇。

1934
●2月，「民烽劇團」參加「新劇祭」演出翻案劇《新郎》。

1937
●與王詩琅同在上海特務部第一班（宣撫班）工作。

1958
●復出文化界，拍攝台語電影《一念之差》。

1963
●私設的三重養雞場毀於葛樂禮颱風；遷居台北市西園街。

1977
●5月18日病逝。

【延伸閱讀】
⇨ 林柏維，《台灣文化協會滄桑》，1993，台原。
⇨ 楊渡，《日據時期台灣新劇運動》，1994，時報。
⇨ 莊永明，〈張維賢〉，《台北人物誌》，2000，台北市政府新聞處。
⇨ 石婉舜，〈「厚生演劇研究會」初探〉，《台灣史研究》第7卷第2期，2001，中央研究院台灣史研究所籌備處。

管他惡不惡，
　先酷了再說！

1 長相兇惡，
先打了再說

家有惡犬，
先咬了再說 **2**

3 教學嚴格，
先罵了再說

膽小心大，
先告狀再說 **4**

3^A 教學嚴格，
先罵了再說

葉美景教授北管戲時，最大特色便是「嚴格」。他認為，既然要傳授就必須「有款有樣」。
葉美景希望學生能表現出戲劇中小生、小旦、花臉等不同角色之間的不同，
不論是一字一句都要非常講究。北管子弟戲由於是業餘性質，
有些人難免抱持著不在乎的態度，對此葉美景常常是厲聲以對。
他這種一板一眼的態度，因而被稱為「惡人先」。

人物小傳

北管戲曲音樂的
「活字典」——
葉美景
1905~2002

鑼鼓喧天的北管，曾經響徹台灣的街頭巷尾。但隨著社會的快速變遷，北管

葉美景一邊抄寫劇本，一邊認真核對是否有任何謬誤之處。

戲曲音樂也無可避免走上沒落一途。近年來，政府與民間機構開始正視北管戲曲音樂的保存問題，這才發現以口頭傳授爲主的北管，其相關文獻很難找尋。但是葉美景卻以個人的力量，整理收集了許多珍貴的資料。他本身淵博的北管知識，使他如同北管的「活字典」。

1905年，葉美景出生於台中縣的農家，父祖皆務農，家境小康，工作之餘喜歡音樂活動。12歲時，開始與大名鼎鼎的北管先生王錦坤學習北管。雖然習藝的時間只有短短3年，但因爲老師要求嚴謹，而且幾乎天天上課，再加上葉美景本身絕佳

的音樂天分及記憶力，讓他自此奠定下深厚的北管音樂基礎。

除了上課，葉美景還私下觀摩其他人的上課情形，再加以勤奮練習，以此方式「偷學」到不少技巧。另外，葉美景還會請求老師將劇本念給他聽，他一邊聽一邊抄錄。這個習慣使他累積了豐富的北管知識。

盧溝橋事變後，葉美景被日本政府徵召赴中國從軍，退役後曾在金瓜石的採礦場工作。二次大戰結束後，葉美景曾擔任過北管先生，直到他50歲搬到台北後才轉而經商。在傳習生涯裡，他所教過的館閣約有11所，分布在台中縣與彰化縣，其中以在彰化縣芳苑鄉成樂軒的時間最久，成樂軒子弟的表現也最令葉美景滿意。

自從經商以後，葉美景幾乎20餘年間未曾參與任何北管戲曲活動，只與幾位同好有來往。1980年，台北縣瑞芳鎮的得意堂急於禮聘一位北管先生，當地頭人在葉

葉美景教學時是嚴格的北管先生（老師），但平常就像一位可親的老人家。

葉美景教導國立藝術學院傳統音樂系學生的情景。

美景好友林清山的引薦下，找上了他。對方的多次造訪，使得葉美景難卻盛情，因而重拾北管先生的工作。在民間教授多年之後，1995年，他受聘為國立藝術學院（今台北藝術大學）傳統音樂系北管樂組的戲曲教授，正式進入學院系統。

說到葉美景對於北管界最大的貢獻，除了教授無數北管子弟之外，就是北管資料的記錄整理。這一切都要歸功於他嚴謹的學習態度。他除了抄寫劇本，更講究「求證」：當從某位先生處習得曲詞之後，他一定會再拿去請教別的先生或是戲班，一直到確定無誤才會放心。到了晚年，他仍然致力於戲曲資料的收集，不斷向人詢問劇本的蹤跡，深恐這些珍貴的資料失傳。他為了查閱之便，還編寫了一本目錄，由此可知他所蒐集的抄本數目，相當驚人。目前這些資料，已成為傳承北管時不可或缺的重要憑藉。

葉美景態度嚴謹，不苟言笑，乍看之下似乎很難親近，但正因為他的一板一眼，才能為北管戲曲界留下許許多多珍貴的史料。

台灣

發行人：王阿舍　發行所：遠流舊聞社

舊聞提要

1. 建築師漢寶德於6月5日出任台南藝術學院首任院長。
2. 三峽清水祖師廟於7月9日召開公聽會，重點在討論祖

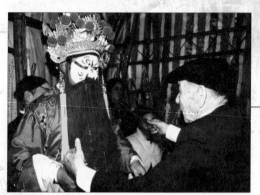

▲ 北管子弟準備粉墨登場，前一刻北管先生不忘諄諄叮嚀。

▲ 北管音樂涵蓋的範圍很廣，其中的鼓吹樂是最常見的形式，通常出現在各種節慶場合中。此為台北新樂社在新館落成典禮當日的演出。

歷 史 報

1996年9月10日 穿越時空 獨漏舊聞

師廟的修護問題。

3. 強烈颱風賀伯8月2日登陸台灣，全國各地皆傳出嚴重災情。

4. 北管子弟團得意堂將於9月展開例行演出。

讀報天氣：陰
被遺忘指數：●

▲ 教學經驗豐富的北管先生葉美景，自1980年開始到瑞芳得意堂教導子弟。

北管音樂響徹瑞芳
得意堂子弟戲團今明公演

【本報訊】這兩天的瑞芳將會很「北管」！台北縣瑞芳鎮的得意堂子弟戲團將於今日展開演出。當地民眾表示，得意堂自戰後每年都會有演出的活動，至今未曾間斷。原本是在每年光復節演出，但是因為常常下雨，現任的館先生葉美景就把演出時間改至孔子誕辰紀念日，這幾年則又改為農曆8月1日。依照往例，得意堂的演出將會持續兩天。

得意堂屬於北管子弟團。什麼是子弟團呢？子弟團就是除了職業性質的戲團之外，一般民眾所組織成的業餘表演團體，而一般都將表演者稱之為「子弟」。台灣的子弟團成員組成多為同一

▲ 子弟團通常都有一固定的場所，供教學、擺放樂器或成員日常聚會等之用。此為彰化集樂軒的館舍內部陳設。

聚落或相同職業的人。在一天繁忙的工作後，他們聚在一起，一同學習唱曲、練身段，這是早年農村社會的重要休閒活動。藉著共同的活動跟娛樂，無形中村里社區成員之間的感情也愈來愈深厚。

子弟團並不只是單純的休閒或聯誼而已，若是地方上有祭祀或廟會活動時，通常子弟團就會粉墨登場，出陣頭、扮仙或演戲，娛神也娛人。以北管音樂相當發達的基隆為例，每年的神明誕辰或中元慶典時，都可以看到眾多北管子弟團熱情的參與，為慶典增添熱鬧的樂音。

有趣的是，過去民間都戲稱參與子弟團

▲ 鹿港「玉如意」所保存的北管曲譜手抄本。

▲ 三重「聯樂社」正月初一凌晨在三重先嗇宮「賀春」。

▲ 北管樂器包括鼓吹類與絲竹類兩大類，此為絲竹類的樂器。

▲ 台中「明梨園」在台北霞海城隍誕辰時的演出排場，設置於中央的「家俬虎」，原本用來懸掛樂器，後來成為一種裝飾物。

的人為「憨子弟」。這是因為子弟團的演出都是不收費的，演出酬勞可能只有廟方給予的紅包以及觀眾的賞金。維持子弟團運作所需的經費，包括演出行頭、聘請館先生等，都要由「子弟」們自掏腰包。同時各個子弟團之間為了互別苗頭，往往還會花費更多金錢來助長聲勢。在一般人眼中，這種為了演戲而不惜倒貼大筆金錢的行為，似乎是不怎麼聰明。

台灣各種戲曲子弟團中，組織最龐大的就屬北管樂團的「子弟」了，他們的演出也最為活躍。因為這個原因，在台灣一提起「子弟」，通常指的就是「北管子弟」。但隨著社會結構的改變，各地的子弟團面臨著無以為繼的窘境。過去子弟團中所有的成員皆為男性，但目前在學習人數大減的情況下，有些子弟團已開放女性加入。

在人丁凋零的情況下，社會大眾想要觀賞北管子弟團的演出，可說是越來越難了。此次演出的，是由國寶級北管大師葉美景所帶領的團體，機會更是難得，有興趣的民眾，不妨在今明兩天相招去瑞芳看戲。

▲ 北管子弟團都會製作「先輩圖」，記載子
弟團歷代成員的名諱。

葉美景年表
1905~2002

1905
●出生於台中縣潭子鄉瓦窯村的農家。

1917
●從王錦坤先生學習北管。

1937
●被日本政府徵召，征戰中國上海、南京、武漢
三鎮等地。

1941
●自軍中退役，在台北縣瑞芳鎮金瓜石擔任礦場
守衛。

1946
●開始擔任北管先生。

1955
●遷居台北市，從事廢紙收購生意。

1981
●受聘為瑞芳鎮得意堂的館先生。

1990
●受聘為板橋市福安社的館先生。

1995
●獲聘至國立藝術學院傳統音樂系教授北管。

2002
●去世，享年97歲。

【延伸閱讀】
⇨ 邱坤良，〈台灣的北管戲曲〉，《現代社會的民俗曲藝》，
1983，遠流。
⇨ 許常惠、呂鍾寬、鄭榮興合著，《台灣傳統音樂之美》，
2002，晨星。

快說！
誰沒有singing in the rain？

 Q 1930年代的流行歌曲作曲天王鄧雨賢，
沒跟下面哪位才子合作過**？**

1

喜歡補破網的
李臨秋

2

在河邊做春夢的
周添旺

3

望你早歸的楊三郎

4

經常心酸酸的
陳達儒

3 A 望你早歸的 楊三郎

1930、40年代，是台灣創作歌謠的黃金時期，作曲、作詞的名家輩出。
其中可說是作曲天王的鄧雨賢，就曾經跟許多傑出的作詞家合作，例如跟周添旺合作〈雨夜花〉、
〈月夜愁〉。周添旺素有「台灣歌謠泰斗」之稱，他的漢學底子深厚，
很講究歌詞的韻腳與對仗。另外鄧雨賢也曾跟李臨秋合作〈四季紅〉、〈對花〉。
李臨秋的文字風格是含蓄細膩，且詞境感人。
鄧雨賢和陳達儒也有過數次合作。陳達儒所寫的詞歌，故事性強，
人物和劇情甚至場景轉折都很分明，從〈安平追想曲〉和〈農村曲〉裡，都可明顯感受到。
至於楊三郎，則跟鄧雨賢一樣，是位傑出的作曲者，他的代表作〈望你早歸〉、〈港都夜雨〉等，
也都是膾炙人口的經典之作。

人物小傳

台灣歌謠的作曲奇葩——
鄧雨賢
1906~1944

〈四季紅〉、〈月夜愁〉、〈望春風〉、〈雨夜花〉等針對1930年代流行歌謠市場創作的歌曲，在傳唱逾一甲子之後，仍不斷地被當代歌手翻唱。前述4首歌謠，素

鄧雨賢肖像。

來有「四、月、望、雨」之美稱，而譜下這些悠揚婉轉曲調的，正是英才早逝的客籍作曲家——鄧雨賢。

鄧雨賢，是桃園龍潭人，1906年出生於桃園，3歲時隨父親定居於台北。他在台北師範學校就學期間音樂才華初露，先後學會多種西洋樂器，並特別擅長鋼琴演奏。師範畢業後擔任了幾年教職，終因耐不住對音樂的嚮往，毅然辭職，負笈日本東京的音樂學院進修。

1933年間，鄧雨賢接受了「古倫美亞」唱片公司的邀聘，擔任該公司的作曲專員，並負責歌手的培訓。「獨夜無伴守燈下，清風對面吹，十七八歲未出嫁，遇見少年家……」一曲〈望春風〉問世，略帶哀婉的樂調，搭配輕訴閨怨的淺白歌詞，相當順口易唱而廣為流行。隨後，鄧雨賢陸續發表〈一顆紅蛋〉、〈雨夜花〉等作品，也都風靡全台歷久不衰，奠定他在流行歌壇的地位，並且還跟同時代的蘇桐、姚讚福、邱再福3人，並列為流行歌謠作曲界的「四大金剛」。

這位體型瘦削、戴著深度近視眼鏡的作曲家，在創作流行歌曲之餘，還廣為採集民歌旋律：除了閩南語歌謠之外，尚包括客家山歌、戲曲小調等。1936年，鄧雨賢參加「台灣文藝聯盟」主辦的綜合藝術座談會時，數度慷慨陳詞，認為藝術家不應該孤芳自賞，藝術也不該只是某些階級的獨占物；談到音樂時，他說：「只推行西樂的話，大眾不容易理解，結果會使音樂和大眾分離。因而，原有的台灣音樂像

鄧雨賢親筆簽名照片。

鄧雨賢在台北師範學校就學期間,先後學會多種西洋樂器,並特別擅長鋼琴演奏。

歌仔戲的非藝術性與俗惡處就不少,我認為首先應該從改作旋律或是歌詞改革著手⋯⋯」,這段發言充分透露鄧雨賢對歌謠創作的自我期許,不止於求其「流行」而已,還充滿了提昇大眾文化的使命感。

然而,隨著中日事變的爆發,日本政府在台灣強力推行皇民化運動,在此背景之下,鄧雨賢企圖從傳統中求創新的心願也就難以維持。戰爭的號角吹響之後,原本廣為民眾傳唱的〈月夜愁〉被重新填詞改題為〈軍伕の妻〉,〈雨夜花〉則變成了鼓舞民心士氣的進行曲〈榮譽の軍伕〉。戰爭期間,鄧雨賢一度以「唐崎夜雨」之名,為〈鄉土部隊の勇士から〉(即〈鄉土部隊勇士的來信〉)、〈月のコロンス〉(即〈月光下的鼓浪嶼〉)等充滿時局色彩的歌謠譜曲,亦造成一時之傳唱;這幾首歌曲後來在1960年代還被重新填詞翻唱,仍然大受歡迎。

1939年間,鄧雨賢辭去「古倫美亞」唱片公司的職務,回到新竹芎林重拾教鞭。及至戰事吃緊的1944年,鄧雨賢飽受肺病煎熬,又捱不過戰時物資與藥品的缺乏,而與世長辭,得年不過39歲。

台灣

發行人:王阿舍　發行所:遠流舊聞社

舊聞提要

1. 《台灣新民報》4月15日發行日刊第1號,是唯一由台灣人經營的日報。
2. 霧峰林家林攀龍於3月19日發起創立「一新會」,

▲ 歌星純純(右1)以歌聲甜美著稱。

▲ 《桃花泣血記》電影劇照。

從事農村文化啟蒙運動。

3. 台灣第一家百貨公司「菊元」，於11月28日開始營業。

4. 古倫美亞唱片公司於12月發行電影《桃花泣血記》的同名宣傳唱片。

讀報天氣：：雷陣雨
被遺忘指數：●

純純演唱〈桃花泣血記〉熱賣
台語流行新曲榮景可期

【本報訊】古倫美亞唱片公司專屬歌手純純（本名劉清香）新灌錄的曲盤〈桃花泣血記〉，目前正於坊間熱賣中。這首專為上海聯美影業出品的電影《桃花泣血記》所作的同名宣傳曲，作曲者是本島第一位辯士（默片時代的電影解說員）王雲峰，知名辯士詹天馬則仿傳統「七字仔」體例為之寫詞，講述影片中男女悲戀的本事大要。此曲一經推出，配合電影的上映，隨即傳唱於街頭巷尾；古倫美亞的台北支店長柏野正次郎笑逐顏開，直稱台語流行新曲的時代到了！

　　東京的古倫美亞唱片公司自從1928年於台北設立支店後，不僅經營發行、銷售業務，同時還發展灌唱錄製事業。古倫美亞台北支店長柏野以其活躍的經營手腕並且知人善任，在本島有限的日語歌謠市場之外另起

▲ 古倫美亞唱片公司出版的音樂選輯。

爐灶，目前已出版各式各樣的台灣音樂，例如南、北管戲曲、歌仔戲調、京劇、採茶歌等等，儼然已是業界龍頭。

▲ 陳君玉作詞、鄧雨賢作曲、純純演唱的〈跳舞時代〉唱盤。

▲ 廖文瀾（廖漢臣）作詞、鄧雨賢作曲、林氏好演唱的〈琴韻〉唱盤。

▲ 古倫美亞唱片的歌詞單。

　　日前，柏野在電話中告訴記者，〈桃花泣血記〉的流行不只是拜電影所賜，更透露了本島民眾在新時代中對「新曲」的接受能力已逐漸成熟的訊息。過去古倫美亞也試探過台語新曲的市場，但由於市場尚未打開，反應並不理想，只有〈雪梅思君〉稍見成績。此番〈桃花泣血記〉造成轟動，讓柏野信心滿滿，認為過去古倫美亞開拓台語流行新曲市場的路線正確，台語流行歌謠的市場榮景指日可待。

鄧雨賢年表
1906~1944

1906
● 7月21日出生於大溪郡龍潭庄（今桃園縣龍潭鄉）。

1908
● 隨父親遷居台北，就此定居。

1920
● 自艋舺公學校畢業。

1925
● 自台北師範學校畢業。
● 至台北日新公學校任教。

1926
● 奉父母之命，與鍾有妹女士結婚。

1929
● 辭去教職，赴日本進修。

1931
● 任台中地方法院雇員。

1933
● 進入「古倫美亞」唱片公司擔任作曲專員。
● 譜寫〈望春風〉、〈一顆紅蛋〉、〈月夜愁〉等曲調。

1934
● 譜寫〈雨夜花〉、〈春宵吟〉等曲調。

1935
● 譜寫〈碎心花〉、〈滿面春風〉、〈南國情花譜〉等曲調。

1937
● 譜寫〈日暮山歌〉、〈新娘的感情〉等曲調。

1939
● 譜寫〈鄉土部隊の勇士から〉、〈月のコロンス〉等曲調。
● 離開「古倫美亞」唱片公司。

1940
● 任芎林公學校教員。

1944
● 6月11日病逝。

【延伸閱讀】
⇨ 莊永明，《台灣歌謠追想曲》，1995，前衛。
⇨ 葉龍彥，《台灣唱片思想起》，2001，博揚。

QUESTION

QUESTION

誰說禮輕情意重？！
我們法國人的禮最重！

Q 布袋戲藝師李天祿晚年獲得法國政府頒贈一個禮物，
這個禮物是… **?**

1 LV手工縫製的
布袋戲台

2 法國百年木偶

3 文化騎士勳章

4 榮譽市民鑰匙

3^A 文化騎士勳章

8 歲就開始學習布袋戲的李天祿,22歲自組「亦宛然」布袋戲班,
在台灣的布袋戲界活躍數十年。隨著台灣社會型態的轉變,布袋戲日漸式微,
李天祿也於1978年將「亦宛然」封箱解散。幸好,布袋戲的薪傳工作並沒有因此中斷,
「亦宛然」尚未解散之前,就有不少來自法國的朋友對這項掌中技藝十分著迷,
並拜李天祿為師。1985年,教育部頒發「第1屆民族藝術薪傳獎」給李天祿,
以表揚他對於布袋戲薪傳的貢獻。
之後,李天祿又陸續獲頒「傑出藝術獎」、「重要民族藝術藝師」等。
1995年,法國特別派人來台,頒發「文化騎士勳章」給這位世界級的偶戲大師。

揚名海內外的 布袋戲藝師── 李天祿

1910~1998

「亦宛然」是李天祿成立的第一個戲班，之後由他指導下成立的布袋戲戲團多以「宛然」兩字為名。

1933年，高齡86歲的布袋戲祖師爺「貓婆」，第8次應邀自泉州渡海來台演出。

李天祿與他一生繫念的布袋戲偶。

由於「貓婆」的名聲太響亮，眾多徒子徒孫們根本沒人敢上台當他的「二手」（即布袋戲主演者的助手）。這時只見一俊朗青年翻身上台，恭恭敬敬地向「貓婆」請安。一場戲搬演下來，青年與「貓婆」對演，各擎各的尪仔、各講各的口白；演罷，「貓婆」摸著青年的頭，對台下青年的父親說：「夢多仔！以後你光靠這粒就吃喝不盡！實在有戲膽，演得不錯，這種傳統的齣頭他真的演得很好，不錯！不錯！」這位被祖師爺當眾讚許「實在有戲膽」的青年，即是日後成為舉世聞名布袋戲大師的李天祿。

李天祿，台北大稻埕北門口人，1910年生。父親許金木（人稱夢多師）為布袋戲班「華陽台」的頭手，也是前述「貓婆」的徒孫。李天祿8歲起跟父親學尪仔步，11歲正式擔任父親的助手。14歲時，以一介囝仔師，開始獨當一面，出任「遊山景」戲班頭手，在石碇山區演戲。22歲初為人父的同時，自組了「亦宛然掌中劇團」，取其「木偶有靈能作活」之意境。自此，李天祿升格為「祿師」，並結束了他在各個戲班間流轉的生活。

真正讓「亦宛然」打響名號的，當屬1935年一次「三棚絞」（三個戲班同場拼戲）的機會。當時的對手是業已成名的「宛若真」與「小西園」，李天祿出奇制勝地臨時借來活動布景搬演《李世民遊地府》，吸引來戲棚下黑鴉鴉的觀眾；自此「亦宛然」側身一流戲班之列。

在戰後傳統布袋戲的黃金時

李天祿（前坐者）與次子李傳燦、長子陳錫煌、徒弟林金鍊（由左至右）。

由平等國小所組成的「巧宛然」，由李天祿親自指導。

代中，李天祿大量採用平劇表演元素，獨樹「亦宛然」之「外江派」風格。然而，進入1970年代之後，隨著新興電視媒體的出現與生活型態的改變，傳統布袋戲日趨式微，李天祿頗有時不我與之感慨，因此不得已在69歲那年宣佈「亦宛然」封箱解散。

　　意外的是，傳統布袋戲的發展雖然在國內陷入窘境，但是，國外研究者卻在此時注意到台灣尚保有這項傳統藝術的事實；先有法國人班任旅等人來向李天祿學習布袋戲，接著又有來自澳洲、日本、美國、韓國的青年陸續前來拜師。不久之後，國內的教育、文化界也逐漸重視布袋戲藝術的傳承工作。不分國界的薪傳工作讓李天祿退而不休，「小宛然」（法國）、「如宛然」（美國）、「已宛然」（日本）、「巧宛然」（台北）……等布袋戲團相繼成立，「宛然家族」儼然開枝散葉。

　　晚年的李天祿除了優游於薪傳工作之外，還因緣際會地躍上大銀幕參與多部電影的演出，電影《戀戀風塵》裡頭的「阿公」形象可為代表。1998年，89歲的「阿公」因心肺衰竭病逝家中，徒留一座「李天祿布袋戲文物館」供後人追思研究。

台灣

發行人：王阿舍　　發行所：遠流舊聞社

舊聞提要

1. 省教育廳長3月2日呼籲社會大眾將建廟宇拜拜的支出節省下來，協助發展地方教育。
2. 清華大學於4月28日啓

▲ 史艷文電視布袋戲以創新的布景與戲偶受到廣大觀眾的歡迎。

▲ 這位自號「藏鏡人」的神秘人物，是邪派紫玄觀的超級戰將。

歷 史 報

1974年6月16日 穿越時空・獨漏舊聞

用第2座原子爐。

3.國際獅子會中華民國總會5月18日贈送蘭嶼雅美族（達悟族）1千條短褲及1百套爐灶。

4.電視布袋戲「雲州大儒俠」系列之《雲州四傑傳》將於6月底播出完結篇。

讀報天氣：晴

被遺忘指數：●●

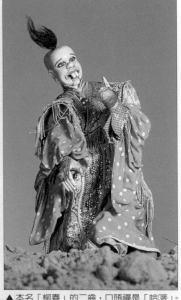

▲ 本名「柳春」的二齒，口頭禪是「哈嚗」。

史艷文布袋戲「轟動武林」
提前下檔「驚動萬教」

【本報訊】在各方壓力下，台語布袋戲《雲州四傑傳》於6月16日播出完結篇，為上演經年的「雲州大儒俠」系列畫下休止符。

　　台灣電視公司自1970年3月播出電視布袋戲《雲州大儒俠》（以下簡稱《雲》劇）以來，出乎意外地越演越盛、風靡全島，加上續集的推出，大儒俠史艷文的身影至今已在螢光幕上活躍逾4年之久。《雲》劇原定每周播出兩次，很快就改為播出5天，後來竟是一連7天的上演，真可說是欲罷不能。史艷文的故事不但讓本省籍同胞為之著迷，一些不懂台語的外省籍人士也一樣愛看，此等熱潮實屬前所未有。然而，這樣的現象在前些時候卻引來有關當局的憂心，立法院也曾加以討論；綜觀各方意見，主要顧慮到台語布袋戲的影響力跟國語推行運動背道而

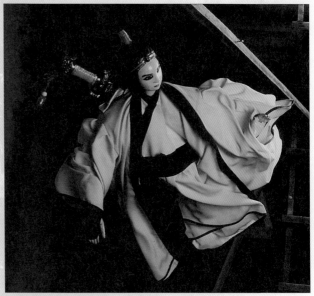

▲ 外號雲州大儒俠的史艷文，人稱史賢人、史君子。

▲ 怪老子是雲州大儒俠劇中的代表人物之一。

▲ 苦海女神龍與史艷文曾有一段刻骨銘心的戀情。

▲ 黃俊雄與史艷文。

▲ 有「通天教主」之稱的黃海岱，是台灣布袋戲最大宗派「五洲派」的掌門人。

馳，再加上地方上頻有「妨害農工作息」的警訊傳出，於是政府終於在日前決定予以禁演。

話說最早在電視播出布袋戲的，是1962年李天祿在台視演出的《三國志》，可惜當時的收視平平，一直要到黃俊雄布袋戲團的《雲》劇播出後，這才「轟動武林、驚動萬教」。

《雲》劇的製作人與幕後演出者——黃俊雄，是台灣布袋戲最大宗派「五洲派」教主黃海岱的次子。早年黃俊雄以五洲三團「真五洲」之名號闖蕩南北各路，他的演技精湛、聲音變化豐富、口白清晰，加上在後場音樂與劇情上大膽求變化、經常推陳出新，終以《雲州大儒俠》享譽全國。

《雲》劇主角史艷文的由來，最早是由黃海岱創造。當年黃海岱根據清代的演義小說《野叟曝言》主角文素臣的忠勇形象加以潤飾修改，塑造「史炎雲」成為新編劍俠戲《忠孝節義傳》的主角。後來，黃俊雄重新改編，將主角更名為「史艷文」，並發展出一連串行俠仗義的故事。劇中人物除了史艷文之外，藏鏡人、劉三、怪老子、二齒等，個個成為家喻戶曉的傳奇「人」物，幕後創造者黃俊雄也因而成為電視布袋戲的代言人。

現在，台語布袋戲遭到禁演，坊間傳出不妨改採國語配音的建議。不過，如何掌握國語口白的韻味，同時配合戲偶動作以充分表現劇情，恐怕將成為演出者面臨的主要難題。

▲ 黃海岱在26歲時自組「五洲園」，意為「名揚五洲」。

【延伸閱讀】

❖ 李天祿口述、曾郁雯撰錄，《戲夢人生：李天祿回憶錄》，1991，遠流。

❖ 呂理政，《布袋戲筆記》，1995，台灣風物雜誌社。

❖ 郭端鎮，《重要民族藝術藝師生命史（IV）：布袋戲李天祿藝師》，1998，教育部。

請先抽號碼牌好嗎？

歌仔戲名武生蕭守梨上台表演時，
後台經常會發生什麼事 **?**

1 迷哥迷姐擠得
水洩不通

2 孩子餓了
吵著要吃飯

3 演員戲服破了
忘記補

4 角頭老大
來收保護費

1 ᴬ 迷哥迷姐擠得 水洩不通

1931年，新婚不久的蕭守梨受邀至台北新舞台經營劇團。
年輕的蕭守梨不僅實際管理新舞台的大小事務，更是該團的當紅武生。
當時的歌仔戲受到京劇影響，開始發展武戲。蕭守梨精湛的武打功夫、
矯健的身手加上俊俏的外型，很快就吸引了許多戲迷。《七俠五義》上演時，
他演錦毛鼠白玉堂，成為女孩們心中的偶像。一齣戲還沒演完，
一群迷哥迷姐早就把後台擠得水洩不通，只為一睹偶像的丰采。

歌仔戲界的傳奇武生──
蕭守梨
1911~1997

蕭守梨，以「蕭秀來」之名聞名於台灣歌仔戲界。1911年生於福建福州的他，幼年時，因父親的一位友人是京劇戲班武生，而教導他演出孩童角色。父親過世後不久，他

蕭守梨晚年。

隨戲班來台公演，兩年後「跳船」未隨團返鄉，自此輾轉於台灣的地方戲班，開始接觸歌仔戲。

因緣際會地來台的蕭守梨，趕巧碰上了台灣歌仔戲成長茁壯的黃金年代。當時的戲班大多白天演京劇、夜晚演歌仔戲。嘉義復興社老闆為了迎合觀眾的需求並且提昇歌仔戲技藝，乃自上海聘請知名的京劇武生王秋甫，來擔任戲班的教席和導演，蕭守梨成為他的第一個學生。蕭守梨主要是學武生，經過6年的紮實苦練，出師時已是「8架椅子坐會透」（指花面、小生、小旦、文生、武生、三花、大花等8種重要角色都可以演）。

21歲那年，由於台北新舞台劇場的經營者楊蚶欣賞蕭守梨的擅交際、人面廣，於是聘請他到新舞台擔任管事、經營劇團。蕭守梨大張旗鼓，找來唱七字調聞名的「宜蘭笑仔」來擔任當家花旦，也把在中南部發展的老師王秋甫和師弟們一一請上北部來，另外也找來一些在當時尚未成名的友人如李天祿、陳明吉等助陣；這個戲班就是歌仔戲史上有名的「新舞社歌劇團」。

年輕的蕭守梨不僅是新舞台的管事，更是當紅武生。早年的歌仔戲只演文戲，直到1930年代以後，才在京劇的影響下，逐漸發展武戲。蕭守梨精湛的做、打功夫以及演出，強化了歌仔戲的表現，也開拓了歌仔戲中許多武戲的重要角色。

蕭守梨矯健的身手加上俊俏的外型，

很快吸引了許多戲迷。《七俠五義》上演時，他演白玉堂，成為女孩們的偶像；觀眾把賞金塞在煙裡、包在紅龜粿裡送給他。有一次蕭守梨生病不能演出，觀眾吵著要退票，逼

蕭守梨自己設計的孫悟空造型。

得劇場老闆把生病的蕭守梨抱出來給觀眾看，一邊破口大罵說人難道不能生病嗎？！他最出名的演出則是《西遊記》，為了扮演好孫悟空那隻潑猴，蕭守梨特地到圓山動物園找猴子學藝，連續2、3個月幾乎天天去。後來《西遊記》連演48天，有人相傳說新舞台出了一隻「人猴」！

1937年中日事變（盧溝橋事變）前後，由於日本殖民政府推行皇民化運動的緣故，新舞台老闆決定改演新劇，蕭守梨於是選擇離開，自己成立戲班「武勝社」。這之後，隨著當局對舊戲的取締日趨嚴厲，蕭守梨帶著戲班從松山一路流竄到蘇澳、花蓮、台東等地，直到盟軍轟炸台灣，完全沒辦法演出才中止。這段時間裡，蕭守梨開始自己編劇，大部分以武戲、古冊戲居多，其中像是《斬經堂》、《李廣殺妻救駕》、《狄青征西》……等等，日後都成了有名的戲齣。

戰後，蕭守梨把戲箱運回花蓮，召回各路人馬又開始演出歌仔戲。對於自己的戲班，蕭守梨總是盡責地扮演家長兼教長。他的教學認真；今天在歌仔戲界活躍的藝人，很多人都受過他的指導。

1963年蕭守梨解散劇團回到台北，還是持續搭團演出或應邀教戲、導戲，直到74歲才退休。垂暮之年，蕭守梨獲頒教育部「民族藝術薪傳獎」。1997年過世，享年87歲。

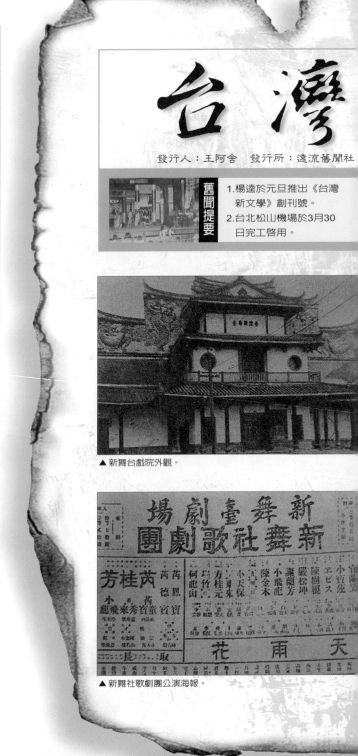

台灣

發行人：王阿舍　　發行所：遠流舊聞社

舊聞提要

1. 楊逵於元旦推出《台灣新文學》創刊號。
2. 台北松山機場於3月30日完工啓用。

▲ 新舞台戲院外觀。

▲ 新舞社歌劇團公演海報。

歷史報

3. 台北新公園9月5日完工啓用。
4. 台北新舞台劇場於10月再度推出歌仔戲新戲。

讀報天氣：晴時多雲
被遺忘指數：●●●●

新舞社歌劇團再推新戲
《天雨花》布景機關精巧大有看頭

【本報訊】台北新舞台的新舞社歌劇團，近日推出新戲。每場先演歌仔戲《天雨花》再演京劇《取長沙》。新戲由來自上海、福州的排戲先生與布景畫師、電器應用師、機關設計師等一行數十名，共同苦心研究3個多月而成。

本島近10年來廣受大眾喜愛的歌仔戲，也有稱歌戲、歌劇者。由於舞台上採用台語白話，又不停吸收各種民歌及戲曲音樂，曲調動聽充滿變化，因而深獲人氣。早年歌仔戲僅有《陳三五娘》、《三伯英台》之類的生旦戲，後來逐漸吸收北管、京劇、福州戲等其他劇種的戲齣，不僅有文戲，也包括了武戲。近來，有人開始以本土的傳說與故事為題材編寫劇本，像是《周成過台灣》、《林投姊》。也有改編自社會時事、讓人耳目一新

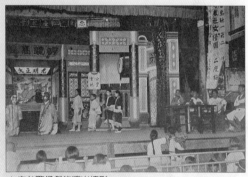

▲ 內台歌仔戲的演出情形。

者。像是數年前，台南發生男女跳河殉情的命案，某戲班的人跑到命案現場觀看而深受感動，回去之後就編了《運河奇案》，當年演出轟動一時。

一般而言，除了少部分固定的戲齣，演員必須按照戲稿演出，一字一句都不能差錯

外，大多數的歌仔戲都由演員「做活戲」。所謂的「活戲」，是指演出時根據固定的故事情節走，但細部的台詞、唱詞、唱調、唱法則讓演員自行發揮。平常排戲的時候，由排戲先生跟演員說明劇情、主

▲ 位於萬華的芳明戲院也經常有歌仔戲戲班演出內台歌仔戲。

要唱詞、重要身段動作以及場次順序，至於其他的細節，就靠演員自己臨場發揮。因此，看演員們「拼腹內」較勁，是觀看歌仔戲相當過癮的經驗。

本島名紳辜顯榮於1915年購下新舞台劇場（舊名「淡水戲館」）後，將之交由義子楊蚶經營，業務蒸蒸日上；許多來自上海、福

州的京班，經常在此展開台灣的首演。數年前更進一步成立劇院專屬的劇團——新舞社歌劇團。新舞社歌劇團不僅演員皆為一時之選，同時更引進福州戲班的布景機關，演出屢屢造成轟動。此番推出新作，台北的歌仔戲迷又可一飽眼（耳）福了。

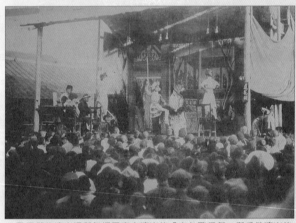

▲ 歌仔戲的演出場所包括了室內演出的「內台歌仔戲」與戶外演出的「野台歌仔戲」（又稱外台歌仔戲）。野台歌仔戲通常出現在廟會活動中，兼具酬神娛人的功能。

▲ 歌仔戲演員中的花旦。

▲ 歌仔戲演員中的武生其俐落的武打招勢，最能吸引觀眾的目光。此為歌仔戲名角呂老虎（左）、呂福祿兄弟的武生扮相。

▲ 歌仔戲班在戲院上演的最後一天，通常會改演話劇，
劇情內容多半配合當時熱門的社會新聞。這是班主為
了留住觀眾所想出來的奇招。

蕭守梨年表
1911~1997

1911
●出生於中國福建福州。

1919
●父親過世。

1921
●隨福州「舊賽樂」京劇班來台公演。

1924
●入嘉義「復興社」，拜王秋甫為師；6年後出師。

1930
●與歌仔戲苦旦謝蘭芳結婚。
●加入艋舺「鴻福京班」。

1931
●任新舞台經營之新舞社歌劇團的管事兼武生。

1935
●妻謝蘭芳過世；再娶小生小寶蓮。

1937
●離開新舞台，自組「武勝社」，在松山演出3年。

1939
●離開松山，轉進宜蘭、羅東。

1941
●「武勝社」在蘇澳被勒令解散。
●帶戲班前往花蓮，並改名「光劇團」。

1945
●收團，避戰火於鯉魚潭邊。

1946
●復團，改名「鳳儀歌劇團」，後又改稱「鳳武歌劇
團」。

1963
●票房不佳，解散戲班回台北。

1974
●協助師妹陳秀枝成立「正秀枝歌劇團」。

1984
●決定退休。

1992
●獲頒教育部「民族藝術薪傳獎」。

1993
●任台灣歌仔學會顧問，並為之編導《杜馬救主》一
劇。

1997
●9月21日下午過世。

【延伸閱讀】
✑ 邱坤良，《舊劇與新劇（1895~1945）——日治時期台灣戲劇
之研究》，1992，自立晚報出版部。
✑ 吳紹蜜、王佩迪，《蕭守梨生命史》，1999，國立傳統藝術
中心籌備處。
✑ 呂福祿口述、徐亞湘編著，《長嘯——舞台福祿》，2001，
博揚文化。

難道……
連你也要欺負我？！

Q 陳火慶剛開始學做漆器時，為什麼說他常被漆料欺負

1

師兄們不肯教他
製漆的祕方

2

司傅家的漆樹
怎麼也砍不倒

3

他老是沒辦法把
漆料調勻

4

漆會咬人，
咬得他好痛

4ᴬ 漆會咬人
咬得他好痛

漆器是一種非常精緻美麗的工藝品，但對匠司而言，這種美麗是要付出極大代價的。

漆器工藝，是一種在器物表面塗飾的技藝，簡單說，就像是幫美女化妝一樣，

是要讓器物更美、更堅固。但從事漆藝創作並非簡單的事，

因為用來製作漆器的材料——生漆具有「酶」成分，接觸時極易產生皮膚發癢、腫脹、起疹等現象，

因此俗稱「漆咬」。台灣中部的漆藝名家陳火慶在剛入門當小學徒時，

就曾因為調製生漆的過程中皮膚碰觸到漆料，被刺激得皮膚強烈腫癢刺痛。

陳火慶回憶說，那種痛苦就像是被咬了一大口。

人物小傳

台灣漆藝瑰寶——
陳火慶
1914~2001

　　台灣人的用漆技藝，大多表現在家具裝飾上，至於非家具類的漆器藝品，早年以自福建福州進口者占大宗，也因此清代台灣的漆藝家，見諸文獻者實屬鳳毛麟角。不過，歷經日治時代，在東洋文化的影響和日本人設校授藝的推波助瀾下，台灣本土的漆藝家也不乏能人，像出生牛罵頭的陳火慶，就是公認的台灣漆藝瑰寶。

　　牛罵頭也就是台中縣清水鎮，1914（大正3）年陳火慶便在此地出生。家中有4個兄弟姊妹，父親以打零工維生。13歲時陳火慶自公學校畢業後，不想繼續升學，恰好這時一位鄰居的朋友提到，台中市有位山中公在新富町（今三民路、民族路一帶）開設了一家漆器製作所，需要童

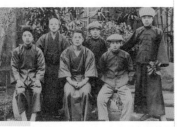

陳火慶（後排右2）於1927年開始作學徒學習漆藝。

工人手。當時陳火慶根本不知道「漆器」是什麼，但因為牛罵頭距離台中市不遠，又有人引介，於是陳火慶就此走上漆藝製作的道路！

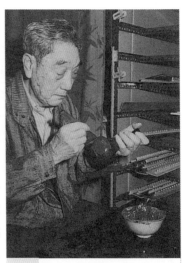

陳火慶在自家工作室製作漆器的情形。

　　山中公的「山中工藝美術漆器製作所」，是一間生產漆工藝品再銷售日本的工廠，裡頭從事漆藝的司傅，除日本人外也有不少福州人，而陳火慶則是少數台灣籍的小徒弟之一。按日本人規矩，學徒需滿5年始能結業，因此他咬緊牙根，以細心加耐心隨老司傅習藝，最後終以精湛的技藝和沈穩的態度深受老闆賞識。

　　陳火慶在「山中工藝美術漆器製作所」總共待了18個年頭。期間他同時在私立台中工藝傳習所（後改為私立台中工藝專修學校）擔任學生的漆工指導。此後他一面持續漆藝生產，一面指導學生，直到二次大戰結束後才告一段落。

　　戰後，空軍單位正需要飛機塗裝工程人員，陳火慶以堅實的傳統漆藝工法，一

試入伍，正式在空軍飛機塗裝部門服役，長達12年之久。45歲退役那年，正是他創作的高峰階段，因此他決定自己

陳火慶的作品——原住民淺雕漆盤。

開業，經營自己的漆藝工作室。由於他的作品出色，深受日本人喜愛，於是進一步設立欣德漆器公司，接受日方訂單，大量生產一些日常生活所需的碗、茶托等漆器外銷。不但公司營業成績良好，更讓台灣漆器在日本市場占有一席之地。

　　1984年，陳火慶受聘到台灣省手工業研究所傳藝，兩年後榮獲教育部民族藝術傳統工藝類「薪傳獎」，隨後再應聘北上故宮指導漆藝修復，75歲時又獲台中縣10大資深傑出藝術家「金穗獎」。種種榮譽說明了他在漆藝上的成就備受肯定，又如獲選文建會第1、2屆民族工藝獎，更在84歲時獲頒的教育部第2屆重要民族藝術藝師，這些也證明了他是台灣本土漆藝深耕有成的大師級人物。

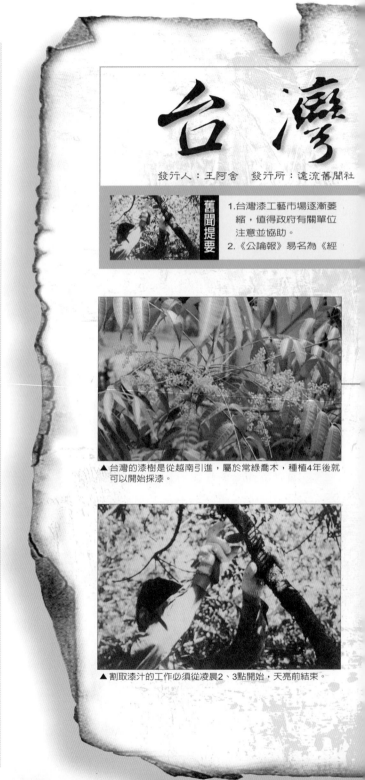

台灣

發行人：王阿舍　發行所：遠流舊聞社

舊聞提要

1. 台灣漆工藝市場逐漸萎縮，值得政府有關單位注意並協助。
2. 《公論報》易名為《經

▲台灣的漆樹是從越南引進，屬於常綠喬木，種植4年後就可以開始採漆。

▲割取漆汁的工作必須從凌晨2、3點開始，天亮前結束。

濟日報》，於4月20日創刊。
3. 行政院於6月30日核定「人民出國探親辦法」。
4. 台北市於7月1日改制為院轄市。

讀報天氣：多雲
被遺忘指數：●●●●

日本人昔日帶動漆工藝榮景
台灣漆業如今卻難以為繼

【本報訊】成立於1953（民國42）年，由劉淑芳女士網羅諸多滯台福州漆工所設立的「美成工藝社」，雖然號稱是台灣規模最大漆器店，但在台灣漆器市場的一片蕭條之中，日前也宣告結束營業。

台灣漆工業的蓬勃發展，可追溯自日治昭和年間。1928（昭和3）年，台中市政府體認傳統漆工藝技術在台灣發展前景看好，因而設立「台中市立工藝傳習所」。當時傳習所是由知名漆藝家山中公負責教學及管理行政事務，校內分置漆工和木工兩科，每年招收10

▲ 美成工藝社的產品──雙層彩繪漆盒。

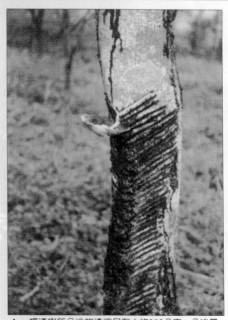

▲ 一棵漆樹所分泌的漆液只有大約200公克，分泌量並不多。

名學員，為3年學制，主要是教導學生從事漆工藝品製作，除了具有傳藝的功能外，亦有創造地方產業和行銷的實利意義。

該傳習所之所以委由山中公主持，主要是希望借重他在漆工藝產銷實務上的才華和經驗，因為山中公自己設立的漆器製作所，製作出來的產品質地精美，深獲各界喜愛，不僅來台日人爭相購買，還得以銷往日本內地。尤其山中公針對取材自台灣「蕃」社生活風物或中台灣各名勝景點所設計出的器物，如台灣特有蝴蝶、水果、花卉等圖案裝飾的日常器物，因為深具台灣地方風味，備受消費者青睞，此類漆器還被命名「蓬萊塗漆器」，並被地方政府採用作為「台中產業與觀光」的指定宣傳藝品。

1931（昭和6）年，「私立台中工藝傳習所」也宣告成立，同樣是由山中公主持，不過在形制上已屬公辦民營性質，頗有公私建教的合作關係。在傳習課程內容的安排上，更符合學校教育體制，甚至也有台籍人士擔任指導老師，例如山中公的得力助手陳

火慶即是。因此，傳習生除了必要的漆工藝術科學業外，尚需接受國語（日語）、英、數等學科的進修，使得該傳習所成為當年最具制度化的工藝傳習學校之一。

不過，10多年後，這所具有規模的傳統漆工藝傳習所，卻因日本戰敗、撤離台灣而不得不劃上休止符。其後雖有1953年劉淑芳女士網羅諸多滯台福州漆工，於台北市設立了號稱台灣規模最大漆器店的「美成工藝社」，以及 1960年唐永哲創立的「振華漆器工藝社」，新竹的「良進工藝社」、神岡的「美研工藝社」和1963年賴高山經營的「光山行」漆器廠等等，但因塑膠製品興起等種種不利於漆器發展的外在因素下，這些廠社紛紛轉型、縮小規模甚至結束營業。

對台灣傳統漆工藝而言，日治昭和時期無疑是個充滿繁華榮景的年代，但如今，山中公在台灣播下的漆藝傳承種苗是否還能繼續延續，卻無人能回答。或許只能看山中公當年的得力助手陳火慶等人能否堅持下去了。

▲「蓬萊塗漆器」的宣傳單。

▲ 私立台中工藝傳習所主辦第1屆工藝講習會，會後師生合影留念。前排左3為教授理論課程的山中公、左2是教授生漆漆器製作的陳火慶、左1是教授化學漆塗法的松本。

◎蓬萊塗漆器

蓬萊塗漆器的裝飾花紋以台灣原住民、水果、名勝、植物為主。

陳火慶年表

1914~2001

1914
●於台中州大甲郡清水街（今台中縣清水鎮）出生。

1927
●13歲時自清水公學校畢業後，進入「山中工藝美術漆器製作所」學習漆器，往後共待18年。

1932
●正式學成出師，但仍留在此處從事漆器製作。

1934
●與余燕結婚。

1946
●空軍飛機製造廠招募漆工，應試通過，但未到任。翌年再度應試，入伍，長達12年。

1959
●45歲退役，專心從事漆器製作。

1984
●受聘到台灣省手工業研究所（今國立工藝研究所）傳藝。

1986
●獲頒「民族藝術薪傳獎」。

1987
●9月起至90年6月，至國立故宮博物院指導漆藝創作。

1989
●75歲，獲頒台中縣10大資深傑出藝術家「金穗獎」。

1990
●於台灣省手工業研究所陳列館舉行「陳火慶漆器工藝個展」。

1998
●獲選為教育部第2屆重要民族藝術藝師。

2001
●去世。

【延伸閱讀】
⇨ 黃麗淑、翁徐得，《漆器藝人陳火慶技藝保存與傳習規劃》規劃報告書，1996，台灣省手工業研究所（行政院文化建設委員會）。
⇨ 黃麗淑，《陳火慶生命史暨作品集》，2000，國立傳統藝術中心籌備處。
⇨ 南投縣民俗文物學會編，《台灣漆器文物風華》，2001，南投縣民俗文物學會。

我是客家忍不住的春天！

Q 擔任「陳家班北管八音團」團長的陳慶松，曾以「噴春」獲得眾人激賞。請問「噴春」是指 **?**

以噴漆製作春天的海報

2 春節到各地表演

3 配合噴泉吹奏樂曲

4 用樂器擀春捲皮

2 A
春節到各地表演

「八音班」是一種專門演奏八音音樂的職業團體。
民間如遇喜慶場合或重要節日，便會聘請八音班前來演奏，
一方面是用來搭配儀式的進行，同時也增添熱鬧的氣氛。像是結婚時的「迎親」、
祝壽時的「鬧廳」、金榜題名時的「祭聖」，辦喜事的那戶人家會出錢邀請八音班
來家中演出。另外，一年中的重要節日，如春節、上元節、中元節、下元節等，
不少家庭也會各自聘請八音班，因而產生八音班之間互相競爭的情形。
自小就開始學習八音、並隨八音班四處表演的陳慶松，
23歲那年春節到花蓮吹奏嗩吶。他精采的演奏深受到當地人士的激賞，
後來便受邀去當地教授北管子弟班。

苗栗客家八音的宗師——
陳慶松
1914～1984

苗栗曾是培育客家戲曲音樂的搖籃，傳承已有5代的「陳家班北管八音團」，便是發源於此。

吹奏嗩吶的陳慶松。

陳家原本是務農人家，定居於苗栗縣的銅鑼、西湖一帶，之所以走進八音世界，要從第1代的陳招三說起。當年陳招三於農閒延聘老師來家中教導八音，自此結下陳家與八音的因緣。到了第2代的陳阿房，索性遷居苗栗市，成立陳家八音班，開啟陳家班專業演出八音的生涯。到第3代也就是陳慶松的時期，技藝及聲望都到達頂峰。

陳慶松，自小接觸傳統客家音樂，9歲時由父親陳阿房啟蒙。起初他專心學吹小型嗩吶，後來依序學習胡琴、打擊樂、北管戲曲及客家民謠九腔十八調唱腔。10歲起隨八音班赴各地演奏，21歲時正式拜黃鼎房先生為師，學習八音及佛教梵唄

等。23歲那年，他到花蓮去「噴春」，以精采的演奏深受當地人士喜愛，後來他便受邀去當地的北管子弟班任教。中日戰爭爆發後，日本當局實施「禁鼓樂」政策，陳慶松隨師公黃阿皇學洋裁，並由黃阿皇親授家傳絕技〈鳳凰鳴〉。在黃家兩代八音先輩的教授下，陳慶松的八音造詣更上層樓。

陳慶松並不自限於客家八音的領域，反而將觸角伸向各類戲曲。他曾在「新龍鳳」四平班、「南華陞」亂彈班以及「小美園」、「三義園」等採茶班裡擔任後場演奏。他的博藝多才使其音樂表現更豐富多元，相較於其他只會「單行」（只會單一技藝）的八音藝人，陳慶松自然更受大眾的青睞。

桃竹苗地區對於八音的品鑑，除要求精湛技藝之外，也要求吹奏內容能夠推陳出新。為了增加熱鬧喜氣，主人往往同時邀請數個八音班演出，稱為「堵班」，而陳家八音班的演出

同時吹奏4支嗩吶是陳慶松的獨門絕招。
後面站著的是陳慶松的孫子鄭榮興。

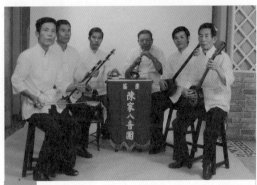

陳慶松全家都是客家八音音樂的佼佼者。吹奏嗩吶的陳慶松與兒子鄭水火居中，右2為孫子鄭榮興。

往往使人耳目一新，在眾多八音班中脫穎而出，博得最多掌聲。

　　戰後民間八音曲藝活動曾復甦一段時間，然而隨著八七水災、葛樂禮颱風等天災以及在政府倡導節約、統一拜拜影響下，八音活動幾乎一蹶不振，陳慶松一手打理的八音王國也因而大受影響。然而，仍有許多人慕名前來拜他為師；苗栗各地都有他開館授徒的北管子弟社團、八音班，而陳家八音班本身更是人才輩出，包括兒子鄭水火、侄兒鄭天送、學生郭鑫桂、謝顯魁、胡煥祥、李阿增、孫子鄭榮興等，都是八音技藝的佼佼者。

　　1970、80年代起，陳慶松帶領著陳家班，參與各文化藝術節的八音演出活動。在他的努力下，客家八音終獲學界肯定，1987年苗栗「陳家班北管八音團」獲頒第3屆民族藝術薪傳獎。

　　陳慶松這位八音大師，是由台灣民俗活動所蘊育，由觀眾及時代所淬練，他本身的經歷，反映了台灣戲曲音樂的發展。

台灣

發行人：王阿舍　　發行所：遠流舊聞社

舊聞提要

1. 台灣省鐵路局自4月8日起以莒光號客車取代觀光號。
2. 台灣省政府主席謝東閔為了讓每個鄉鎮都設有圖書館，在5月13日呼籲各界踴躍捐

同時吹奏4把嗩吶

▲ 簡單的八音班只要有4人就可以組成，一般編制則是6到8人，在某些特別的場合會多安排2到4名嗩吶手，以達到熱鬧與響亮的效果。此為陳家班北管八音團鼓吹樂的演出情形。

歷史報

1977年7月25日 穿越時空 獨漏舊聞

款贊助。

3. 中國鋼鐵公司高雄一貫作業大煉鋼廠，6月27日完成建廠工程，並舉行煉鐵高爐點火儀式。

4. 由中華民俗藝術基金會主辦的第2屆民間藝人音樂會，於7月底在台北實踐堂演出。

讀報天氣：晴時多雲
被遺忘指數：●●●

▲ 客家八音的吹管類樂器：嗩吶。

陳慶松精湛技藝震撼音樂學界

【本報訊】由陳慶松所帶領的苗栗陳家班北管八音團，在第2屆民間藝人演奏會中，演出〈鐵鍛橋〉、〈六板〉、〈十送金釵〉等樂曲，絲毫不遜色於同台演出的山東民間音樂、京韻大鼓，以及蘇州彈詞等外來表演。陳家班北管八音團不但展現了台灣客家八音的深湛技巧，團長陳慶松臨場表演同時吹奏4把噠仔（嗩吶）的技巧，更大大震驚了音樂界。由於此次與中國大陸曲藝團體同台較勁，音樂學界對台灣客家八音及陳慶松的嗩吶技巧留下深刻印象，也加強了對客家八音的研究興趣。

所謂的「八音」，原是古人對金、石、絲、竹、匏、土、革、木等8類樂器的稱呼，由於台灣北部客家的音樂，使用了嗩吶、烏嘟孔、簫、二弦、胖胡、喇叭琴、吊龜、揚琴、三弦、秦琴、北鼓、敲子、板、夾塞、

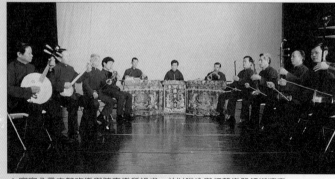

▲ 客家八音由鼓吹樂與弦索樂所組成，並以嗩吶與打擊樂器領銜演奏。此為陳家班北管八音團弦索樂的演出情形。

通鼓、鑔仔、噹叮、碗鑼、本地鑼等樂器，涵蓋了前述8類樂器，因此被稱為「客家八音」。

台灣客家八音的音樂形式，大致可分成「吹場音樂」和「弦索音樂」兩大類。其中吹場音樂又可分成大吹場和小吹場；前者的主

陳慶松 117

◎ 客家八音的各類樂器

▲ 客家八音的擦弦類樂器：中音與高音椰胡。

▲ 客家八音的打擊類樂器：平面鑼。

▲ 客家八音的彈弦類樂器：三絃。

▲ 客家八音的打擊類樂器：低、高音梆子及拍板。

▲ 客家八音的打擊類樂器：鈸。

▲ 客家八音的打擊類樂器：單皮鼓。

奏樂器為嗩吶，後者則為海笛；曲目有〈大開門〉、〈大團圓〉、〈新義錦〉等，演奏場合多為節慶祭典、迎賓送客。而弦索音樂，一般稱為「丟滴」，以純表演為主，藝術性、表現性較強，而且音樂內容廣泛，常隨時代需求而增加曲目，大約可區分為民歌小調山歌類、北管曲牌類、亂彈唱腔類及時代歌曲等。

除了音樂內容廣博多元之外，客家八音藝人的技藝水準都相當高。一般說來，客家八音的演出編制，可區分為4人、5人、6人、7人、8人，端視主人所給予的經費及場面需要。由於北部八音班競爭強，藝人們為了在強敵環伺中拔得頭籌，無不苦練技藝。除了功底深厚外，尚需要有特殊技巧，以吸引主人、觀眾的注意力，尤其是當主人同時邀請數個八音班來相互較量時。藝人在這種臨場磨練下，自然練就了一身真本領，不論是同時吹奏多支嗩吶、以嗩吶模仿戲曲唱腔，或加入北管唱腔等等技法，都經常出現在北部八音的演出內容中。

陳慶松令人驚奇的嗩吶功夫，除了他的家傳淵源、名師栽培以及自己的精益求精之外，正是成就於這樣激烈競爭的背景中。

陳慶松年表
1914~1984

1914
●出生於苗栗。

1923
●隨父親陳阿房學習吹奏特製的小嗩吶,又學習胡琴、打擊、北管戲曲及九腔十八調的唱腔。

1924
●開始隨八音團工作,負責吹場音樂及簡單八音小曲的演出。

1926
●學習道場音樂的吹奏。

1935
●拜黃鼎房為師,學習所有八音的音樂及佛教音樂。

1937
●到花蓮「噴春」,受到當地人士的欣賞,聘他去教授北管子弟團。

1938
●被日本政府徵調到高雄左營「奉公」1百多天。

1939
●回苗栗隨師公黃阿皇學習洋裁,並在閒暇之餘,由師公親自傳授其絕技〈鳳凰鳴〉一曲。

1945之後
●跟隨亂彈劇團、新龍鳳、南華陞等劇團約5年,研究其曲牌與唱腔。

1959
●開始在苗栗縣各地傳授北管團,有苗栗巧聖軒、大坑勝樂軒、福星和樂軒、苗栗新樂軒、福星軒、頭份巧聖軒,以及頭份內灣八音團。

1984
●去世。

1987
●陳家班北管八音團獲頒第3屆民族藝術薪傳獎。

【延伸閱讀】

➪ 胡惠禎,〈郎奏樂來,妹做戲-陳(八音)、鄭(採茶戲)之家藝事多〉,《表演藝術》46、48期,1996,國立中正文化中心。

➪ 游庭婷,《桃園地區客家八音研究-以音樂文化為主》,1997,國立藝術學院傳統藝術研究所碩士論文。

➪ 鄭榮興,《客族曲藝-苗栗地區客家八音音樂發展史》,2000,苗栗縣立文化中心。

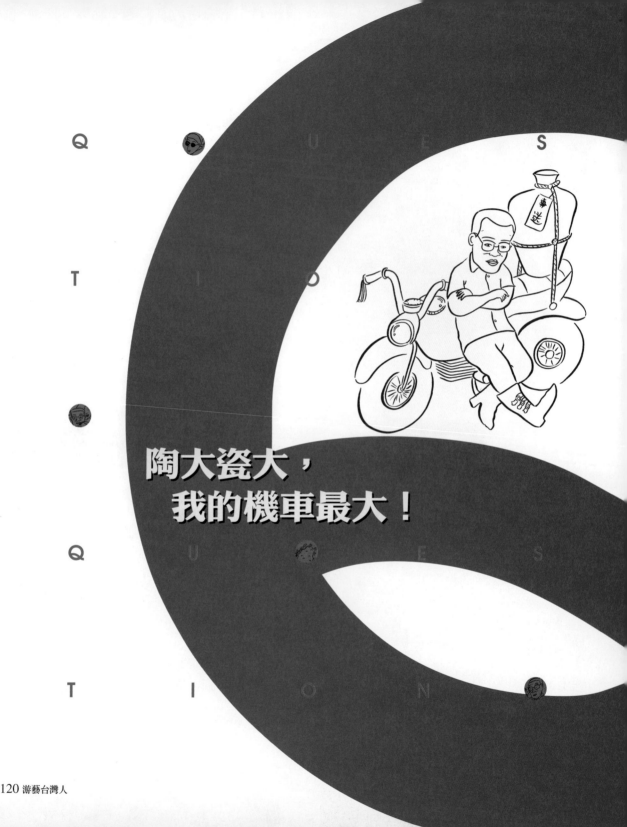

陶大瓷大，
　我的機車最大！

Q 陶藝家林葆家為什麼買了
一輛台灣最大的摩托車 **?**

1
大香車才好載
「大」美人

2
小孩生太多，
車大才載得了

3
為了跑遍大台灣

4
本少爺有錢，
就是愛玩大車

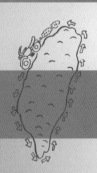

3 A 爲了跑遍 大台灣

泥土是陶藝的原料。對陶藝家來說，不同的泥土，會有不同的比例，
也就會燒出不同的色彩與特色，因此，林葆家為了探查並蒐集台灣各地的陶土原料，
以便作進一步的分析與試驗，就買了一輛當時全台灣最大的摩托車，騎著它跑遍全台灣，
去蒐集各地礦土和礦石來作取樣、研究。藉著實地的踏查，林葆家找出了各地泥土的不同特色。
他常說：「人有心，土有神」，強調做陶者對泥土、對生活的土地，必須要有深厚的情感，
才可能表現得出深刻的陶藝精神。因此，一生以發揚台灣陶藝為目標的林葆家，
做陶所需的材料，多半取自台灣本土。

人物小傳

台灣陶藝界的播種者——
林葆家
1915~1991

台中社口林家是中部有名的書香世家，1915年出生的陶藝家林葆家正是其家族成員。

1961年時出任中華陶瓷廠廠長時的林葆家。

當他從台中第一中學畢業後，原本赴日考進「立命館大學醫學專門部」習醫，但讀不到一學期，就發現自己的興趣不在醫學。這時，他偶然見到同學父親製作瓷器的過程，頗為驚豔；那熟練的手藝，黏土成形、施釉，再以烈火燒煉成器物的過程，讓他深深著迷。於是他在和家人商量後，便轉入京都高等工業學校窯業科。1938年畢業後，他再進入位於京都的日本國立陶瓷試驗所研習班，接受6個月的專業訓練，直到翌年才回到台灣。往後50餘年，林葆家都獻身給台灣陶瓷產業，致力從事台灣現代陶藝的創作。

1940年，林葆家創立明治製陶所，從事餐具與衛生陶瓷的製作。二次戰後，基

於他對台灣陶瓷產業的熟悉，於是獲聘擔任台灣行政長官公署日產接收委員及工礦公司新竹公司廠長等多項職位。1949年，他在故鄉設立個人工作室「陶林工房」，並投入大量時間與

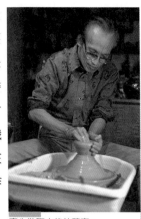
專心做陶中的林葆家。

資金，探討坏土與釉藥的奧秘，以提昇品質、提高產能。

10餘年後林葆家遷居鶯歌，除了繼續潛心研究陶藝，也協助窯廠改良燒窯技術，並開發馬賽克磁磚、陶瓷釉料等，同時還任教於鶯歌中學，教授陶瓷課程。1960年代後，適逢台灣窯業欣欣向榮，日用陶瓷、藝術瓷、衛浴瓷、建築瓷等都成為重要產業。致力於改善生產技術的林葆家，在這股潮流中，以傳遞陶瓷知識為職志，而在台灣工業陶的茁壯過程中，扮演了先導力量。

1974年底，林葆家位於台北市中山北路的新宅落成，

林葆家在「陶林陶藝教室」指導學生的情況，圖中的少年為今日的陶藝家鄭光遠。

林葆家的陶藝作品：鐘聲青瓷。

他把工作室「陶林工房」及書房安置在3樓，同時則在1樓成立「陶林陶藝」教室。往後他在文化大學化工系、國立藝專（今國立台灣藝術大學）、實踐家專（今實踐大學）等任教，在台灣陶瓷教育體系中，一步步打開台灣陶藝創作的風氣。林葆家指導學生時，雖不疾言厲色卻毫不馬虎，待學生如家人，使人感覺溫暖親切，陶林教室的學生如羅森豪、蕭麗虹、劉鎮洲等人，後來都成為陶藝界的佼佼者。

教學之外，林葆家的創作，也實踐了他對土地的熱愛與關懷。他致力於陶藝「金木水火土」基本元素的研究，不但創新出高雅迷人的溫潤色彩，也塑造出現代且風格獨具的視覺美感。他認為「唯有當作品融入熱情和汗水、空氣與呼吸的能量，陶藝才具有發光的生命與獨特的精神。」

一生在台灣陶藝產業發展、培育人才的林葆家，不僅是陶瓷工業的專家，更是現代陶瓷技術的拓荒者及現代陶藝的導師。他同時跨足陶瓷產業、陶瓷工藝及現代陶藝，並見證、引領戰後台灣本土陶藝的發展。

台灣

發行人：王阿舍　發行所：遠流舊聞社

舊聞提要

1. 前高雄縣長余登發9月13日被人發現陳屍在自宅內。
2. 政府動員1萬5千名憲警，於10月15日開始大力掃蕩黑槍、追拿通緝要犯與流氓。

▲ 早期鶯歌的陶瓷工業以燒煤炭的方式作為工業的動力來源，此為燒煤炭時期的煙囪設備。

歷史報

1989年12月1日 穿越時空　獨漏舊聞

3. 群眾於11月28日聚集在中國國民黨中央黨部門口，抗議國民黨誤導股市。

4. 根據年度統計，台北縣鶯歌鎮為台灣陶瓷主要生產地之一。

讀報天氣：晴
被遺忘指數：●●●

臺灣鄉土趣味陶藝
內地への土產各種

臺灣芝居繪取面

土　鈴

臺灣市外溫泉新北投

松旭齊天都工房

松　旭　莊，

台灣陶瓷工藝兩百年
鶯歌躍居龍頭地位

【本報訊】根據台灣省建設廳所統計的一項數據（1971～1989年）顯示，台北縣鶯歌地區的陶瓷業自戰後迄今，已發展成為台灣日用陶瓷及建築陶瓷的主要供應地，鶯歌地區內的工廠更有500家之多。

▲ 自1970年之後，鶯歌的陶瓷工廠逐漸改用瓦斯窯來燒製陶瓷。

事實上，鶯歌並不是台灣陶瓷業的發源地。回顧台灣的陶瓷發展史，在明鄭時期已有人設置簡單的窯來燒製磚瓦，不過早期移墾社會漢移民的生產活動多半專注在開墾活動上，日常生活所需的陶器還是多仰賴中國東南各省的輸入。一直到清代中葉，才開始有民間自行燒製陶器的記錄。最早的窯場出現在南投，之後包括苗栗、台南、屏東、北投、淡水、新竹以及鶯歌等地，也陸續有窯場設立。

1895年日本統治台灣後，初期的施政走

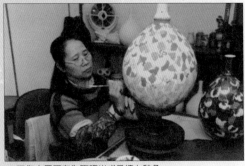

▲ 工作人員正在為陶瓷半成品填上釉色。

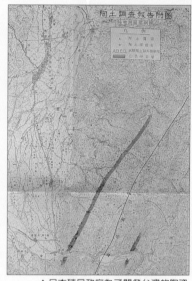
▲日本殖民政府為了開發台灣的陶瓷工業，針對特定地區進行自然資源的調查。此為苗栗地區的陶土調查圖。

向是以發展重工業為主，一直到大正初期，包括陶瓷工業在內的輕工業才開始獲得政府有計畫的扶持與補助。1901年，台灣總督府分別提供北投、南投、苗栗三地陶業補助金，同時也在苗栗、北投、花蓮等地設置窯場，燒製陶瓷娃娃等禮品人偶供應外銷。

然而，細究官方的輔導方式，會發現其實政府所補助的資金所限，而且在工業發展的政策上仍是以日本為主、台灣為輔。影響所及，台灣的窯場除了北投之外，絕大部分都停留在家庭工業的階段，規模難以進一步擴展。

戰後初期，由廣東、福建地區所生產的陶瓷大量銷到台灣，台灣本土的陶瓷業發展受到嚴重擠壓。1949年，國民政府撤退來台，台灣與中國大陸之間交通斷絕，市場需求完全得靠國內自產自銷，內需加上外銷，這才帶動了陶瓷業的起飛。1960年，「台灣省陶瓷同業公會」宣告成立，暗示了陶瓷工業的日益壯大。1970年，中國石油公司將天然氣管線鋪設到鶯歌，使得鶯歌的製陶環境比其他地區更具有競爭力，加上鶯歌鄰近台北大都會區、又有鐵路縱貫線經過，原料、貨物流通方便，吸引不少業主來此開設大規模且設備新穎的製陶工廠。鶯歌自此異軍突起，獲得「台灣的景德鎮」美譽。反而是日治時期幾處重點發展的窯場，像是南投、北投等地，漸有沒落的趨勢。

鶯歌所生產的陶瓷產品，向來以日用陶瓷、藝術陶瓷、建築陶瓷、衛生陶瓷及工業用陶瓷等數類為主。近年來，在台北現代陶藝創作風氣的影響下，注重個人創意風格的陶瓷產品，有日益增加的趨勢。

▲日治時代「南投燒」為當地名產，分別在南投聚芳館（物產陳列館）、台中州物產陳列館公開展示。

▲ 南投生產的日用陶器——案奉。

▲ 南投生產的日用陶器——雞槽。

【延伸閱讀】
↪ 劉良佑、溫淑姿,《四十年來台灣地區美術發展研究之陶藝研究、研究報告展覽專輯彙編》,1992,台灣省立美術館。
↪ 薛瑞芳,〈土與火的協奏曲——林葆家先生彩釉繽紛的世界〉,《台灣現代陶藝之父——林葆家先生紀念集》,1997,台中縣立文化中心。
↪ 羅森豪編,《台灣現代陶藝之父林葆家》,2001,印象藝術。

廈門小三通？
講台語ㄟ尚通！

1 看也艱苦、聽也艱苦

2 蓋高尚、有理想

3 香豔刺激的大爛片

4 肥龍在天真神奇

1 ^A
看也艱苦、
聽也艱苦

年輕時的何基明。

戰後的台灣電影，絕大部分是宣傳「反共抗俄」思想的電影，
不僅內容無法引起觀眾興趣，電影中的北京話發音也讓說台語的台灣人難以接受。
這時，從香港輸入的廈（門）語片，便以「正宗台語片」為號召，
在幾家電影院巡迴放映下來，賣座不惡。
電影導演何基明對於這種現象非常不以為然，他認為：廈語片的語言習慣與台語有差，
讓他「聽得真艱苦」；製作技術也不好，例如一場戰爭場面，只有10個人跑來跑去，
來來回回跑了2、30秒，讓人「看得真艱苦」。於是，他與當時極負盛名的劇團——
雲林麥寮拱樂社合作，開拍首部35厘米的台語片《薛平貴與王寶釧》，計畫打垮冒牌的廈語片。

台語電影的先行者──
何基明
1916~1994

何基明，1916（大正5）年生於台中州，家裡是地方上的望族。就在何基明即將就學的年紀，他的叔叔從日本帶回9厘米半的攝影機與放映機，不僅將自己遊覽過的東京、宮城等情景放映給族人觀賞，還召集家人齊聚庭院拍攝家庭電影；這段童年經驗，引起小小的何基明對電影產生莫大的好奇與興趣。後來，他瞞著家人考進東京攝影專科學校，註定了一生跟影像間的不解之緣。

1936年何基明自東京攝影專科學校畢業，隨即進入「十字屋」任職。「十字屋」在當時是東京地區一家頗具規模的電影製作及器材銷售公司，專門拍攝教育電影與紀錄片。何基明從攝影助理做起，學會掌鏡之餘，也學會機械的維修與影片的沖印技術。

中日戰爭爆發後不久，台灣總督府需要電影教育人才，何基明因此回到家鄉，在台中州政府負責影片的管理與放映，後

來還加入影片的攝製工作。除了從事巡迴州內各級學校、社會團體的電影放映例行業務之外，何基明也深入山地部落放映電影；當時放映的影片包括教育電影、卡通片、風景介紹以及劇情片等。這個工作他一直從事到戰後，雖然政府換了、頭銜變了，但是工作的內容並沒有太大的更動。

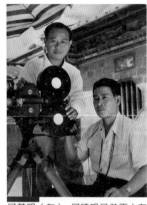
何基明（左）、何錡明兄弟兩人在《薛平貴與王寶釧》的拍片現場。

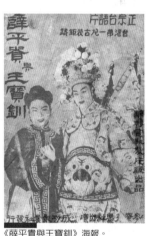
《薛平貴與王寶釧》海報。

1949年何基明離開公家機關以後，轉任到台中《民聲日報》電化部，承製工商簡介類的影片。後來，又被戲劇業者找去拍攝一些舞台上難以表現的劇情段落（像是上山下海、高空打鬥等），穿插在戲劇進行中放映，即是所謂的「連鎖劇」。1955年間，麥寮拱樂社的老闆陳澄三找何基明合作拍攝劇情片，由「華興電影製片廠」製作出品的第一部35厘米

台語電影《薛平貴與王寶釧》於焉誕生；自此開啟台語電影的黃金年代。

何基明一手創辦的「華興電影製片廠」是戰後第一座民營製片廠。在物資極度匱乏又沒有官方奧援的環境中，何基明以拓荒者的精神領導工作人員積極從事技術設備的改良甚至發明。

這群土法煉鋼熬出頭的專業人才後來投入台、國語片影界，成為台灣電影工業的中堅分子；華興附設的演員訓練班也培育了不少影視知名的演員，如歐威、何玉華、柯玉霞、洪明麗……等。華興在1960年左右停止製片、解散演員，數年之間總計約攝製25部劇情片，其中何基明執導的《青山碧血》與《金山奇案》皆曾獲得台語片金馬獎的肯定。

1969年，中國電視公司籌備開播之際，請來何基明協助攝製節目，台灣電視史上第一部連續劇《玉蘭花》，就是在何基明的編劇構想與導演之下推出的。《玉蘭花》是齣以台灣歷史為背景的女性悲劇故事，推出後收視率狂飆至百分之95，何基明自此穩坐電視紅牌導演的寶座。1987年何基明自電視台退休；1992年獲頒金馬影展「終身成就特別獎」，兩年後病逝，享年79歲。

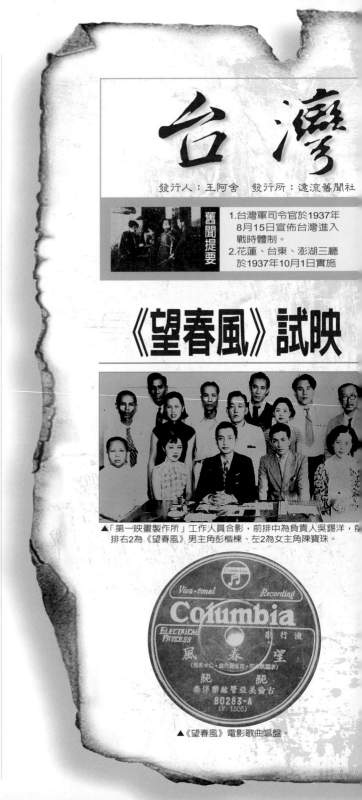

台灣

發行人：王阿舍　　發行所：遠流舊聞社

舊聞提要

1. 台灣軍司令官於1937年8月15日宣佈台灣進入戰時體制。
2. 花蓮、台東、澎湖三廳於1937年10月1日實施

《望春風》試映

▲「第一映畫製作所」工作人員合影，前排中為負責人吳錫洋，前排右2為《望春風》男主角彭楷棟、左2為女主角陳寶珠。

Viva-tonal Recording

Columbia

ELECTRICAL PROCESS

發行　望春風

（黑貓木仁・曲作賓瑤部・雪片秋篇家）

汜汜

泰伴樂敏管亞美古倫奏

80283-A
(F. 1505)

▲《望春風》電影歌曲唱盤。

歷史報

自治。
3. 台灣頭號士紳辜顯榮於1937年12月9日病逝東京。
4. 台灣人自製第一部有聲劇情片《望春風》，於1938年1月上映。

讀報天氣：晴
被遺忘指數：●●●

台人自製發聲劇情片票房可期

【本報訊】台北吳錫洋籌創的「第一映畫製作所」，其創業影片《望春風》已全片完成，日前於台北市內永樂座舉行試映會，近日內即將正式上映。

《望春風》邀請古倫比亞專屬作詞家李臨秋編劇，並請該公司作曲家鄧雨賢譜寫電影歌曲。導演工作由安藤太郎與黃梁夢合作執導，男主角彭楷棟為撞球界3千點名人，醫界李天來則扮演社長，多位本地俊秀亦參與演出。本片拍竣後赴日本錄音，全片為發聲影片，為本島映畫（電影）界之創舉。

《望春風》內容描述貧女秋月（陳寶珠飾）、青年黃清德（彭楷棟飾）及社長千金惠美（陳玉叔飾）間錯綜複雜的三角戀情。秋月與清德原為戀人，卻因繼母阻撓，清德只得暫時離台赴日，後來秋月因為父親重病，乃賣身為藝妓。及至清德歸台，只見桃花依舊，人面不知何處去？後來，清德勤奮工作，頗受社長賞識，而且還有意將女兒惠美

全島映畫ファン待望半歲！
戰勝の佳春を望んで怒登場！
第一映畫製作所第一回超特作
全發聲
望春風
十五日大公開
座樂永

▲《望春風》1月15日首映的廣告。

嫁他。然而，就在一次招商園遊會上，公司特別請來藝妓周旋賓客，此位藝妓不是別人，正是薄命女秋月……

回顧本島自世紀之初接觸映畫此一文明新術以來，業界皆以巡迴放映事業為大宗，影片製作公司寥寥可數。1925年劉喜陽、李松峰等人組成「台灣映畫研究會」，拍攝《誰之過》影片，首開本島民營製片之先河，隨後又有《血痕》、《怪紳士》等片。然而，過去所拍攝的影片，不是技術欠缺（大多委由日人擔任）、就是資金困難，票房亦難支撐，大多淪為「一片」公司，無法持續經營。

此回擔任《望春風》製片的吳錫洋，乃市議員陳清波的外甥，中學畢業後進入「第一映畫公司」任職。去年5月間，吳氏募集資金數萬日圓成立「第一映畫製作所」並自任所長。《望春風》一片從資金籌募到攝製工作，多由本島人士擔任，特別是劇情依照本島之特殊風土人情，場景多採實景，並有赴藝姐間實地拍攝者。日前試映會後，一般風評極佳，咸認本島影片的攝製水準已見明顯提昇。如此佳片正有待大眾前往戲院觀賞、指教。

▲《望春風》劇照，此為藝妓院內一景。

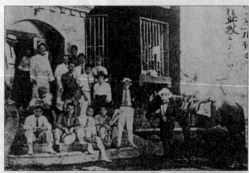

▲ 台灣映畫研究會所籌拍的《誰之過》，內容描述英雄救美的故事。

▲《望春風》劇照，中立者為男主角彭楷棟。

▲《怪紳士》劇照，此片主要描寫一張「七星洞圖」的搶奪經過。

134 游藝台灣人

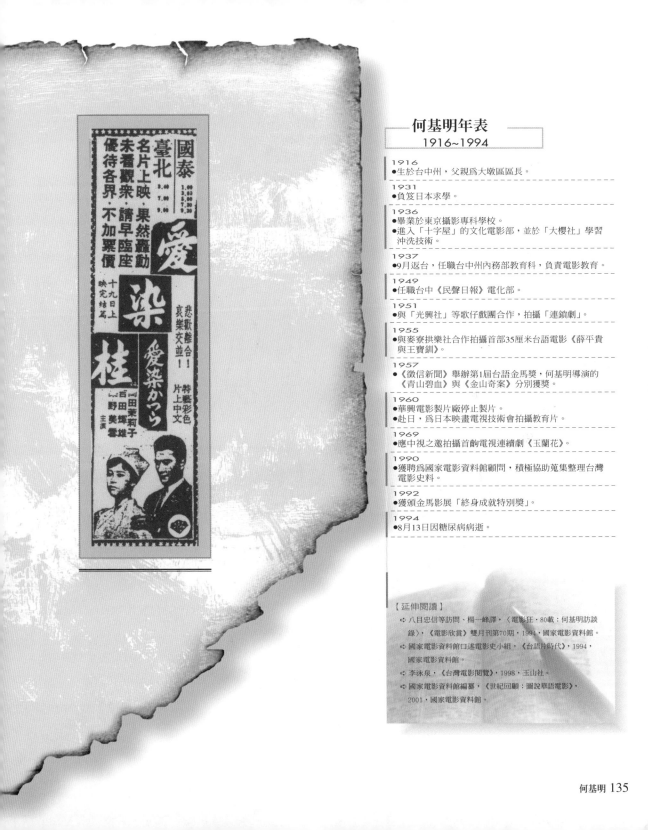

【延伸閱讀】

✧ 八目忠信等訪問、楊一峰譯，〈電影狂‧80載：何基明訪談錄〉，《電影欣賞》雙月刊第70期，1994，國家電影資料館。

✧ 國家電影資料館口述電影史小組，《台語片時代》，1994，國家電影資料館。

✧ 李泳泉，《台灣電影閱覽》，1998，玉山社。

✧ 國家電影資料館編纂，《世紀回顧：圖說華語電影》，2001，國家電影資料館。

打貓打狗，
打遍台灣無敵手！

Q

「打」功了得的謝苗，是靠什麼過活的 **?**

1 靠電腦打字賺錢

2 靠打不乖的小孩賺錢

3 靠打河裡的石頭賺錢

4 靠打金元寶賺錢

3 Ａ

靠打河裡的
石頭賺錢

被稱作「濁水溪畔雕硯手」的謝苗，他的一生，都以雕刻石硯為志業。

在雕刻石硯的過程，從挑選石材、鑿打、琢磨，到細部刻繪，謝苗都投注豐富感情和創意。

因此，雖笑稱謝苗是「以打石頭」賺錢，但實際上，雕刻石硯，也是他矢志不悔的創作。

彰化縣二水鄉濱臨濁水溪，溪中盛產品質優良的濁溪石，於是不少二水鄉民都是以

雕刻硯台為副業。後來因書寫使用工具改變，台灣的書法藝術逐漸沒落，與書法關係密切的硯台產業

當然也跟著沒落，刻硯司傅們紛紛改行。但謝苗並沒有放棄，仍然執著於硯雕藝術。

1989年，謝苗獲得工藝類最高榮譽「民族藝術薪傳獎」，不但肯定他的技藝，

也肯定石硯雕刻的藝術價值，因此鼓舞了許多改行的刻硯司傅，再度拾起雕刻刀，

回到硯台雕刻的行列來。

螺溪石硯雕刻大家──
謝苗
1917~1999

談起台灣石雕，一般人總會立即聯想到來自中國大陸的寺廟石獅、石雕龍柱；而說到清代就已相當盛行的本土螺溪石硯，便有不少人會滿臉狐疑，直覺問：「台灣石硯不也是從大陸來的嗎？」

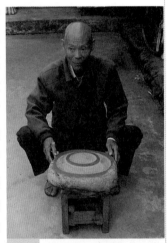
謝苗將所有的精力都花在觀察石材與雕琢良石上，一件作品往往要耗費一年半載才能完成。

不錯，文房四寶中的石硯，是以中國大陸的端硯名號最響亮。不過在台灣彰化一帶，自清嘉慶年間就有人採濁水溪床石頭，鑿打雕刻成良硯。直到現在，濁水溪畔的彰化縣二水鄉，仍有許多居民傳承「打墨盤」的刻硯技藝，其中尤以無師自通的謝苗，可說是螺溪石硯雕刻一大家。

1917（大正6）年生於彰化二水的謝苗，家中排行老么，由於家境清貧，小時候無法接受正規教育，不過他卻能自修上進，甚至在隨父親謝爐外出打工賺錢貼補家用的閒餘，還偷空學習漢字、向村中長輩請益戲曲的人物典故。這一「偷學」來的漢學造詣，對於後來謝苗創作石硯時，有不少幫助。

14歲那年，謝苗陪二哥到一名雕刻家拜訪時，發現這位司傅信手拿起一塊溪石雕琢，才一下子工夫竟然就將平凡無奇的石頭，化成一方玲瓏世界。這讓他感到驚奇艷羨，無形中也深深觸動他的創作慾。

回家後，謝苗馬上找出可以打石的鐵錘、鑿刀等器具，將屋外滿地的溪石，敲打成可以進一步雕磨的小型粗石。此後，他一有空閒就前往濁水溪床、溝壑穴洞裡去尋覓心儀的美石。往後不分寒暑的68個打石歲月和無悔的硯雕生涯，也自此確立。

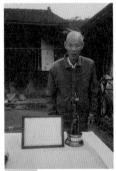
謝苗72歲時獲教育部頒第5屆民族藝術薪傳獎。

從14歲開始，謝苗只花了短短4年，就自學成家，顯見他的確是個天生的硯雕之子。20歲時他所雕刻的「鴛鴦水鴨」溪硯，雖然因為當時爆發的中日戰爭而無法參

謝苗的硯雕作品。

加日本博覽會，但事隔多年後，這一作品仍在台北的一次競賽中獲得優等獎，並蒙時任副總統的謝東閔召見，讓他更自信自己在溪石硯雕創作的能力。

溪石硯雕，使得謝苗找到生命的重心。生性樸實的他，也將所有情感盡付溪石中。他將所有的精力都花在觀察石材、激發巧思、雕琢良石上，往往一件作品就要耗費一年半載。對於石硯，他並不以大量生產、販售取利為最大考量，反而對作品要求嚴格，完美了還要更完美。因此一生未娶、清心自適的他，68年的創作歲月中竟只有不到30件的作品，件件都有超脫凡塵的樸實和天真。

1989年，72歲的謝苗成為第5屆薪傳獎得主。只不過，外界的肯定並未對他原本平靜的硯雕創作生活造成任何波瀾。即使到了82歲，受頒台灣省政府文化處「民俗技藝終身成就獎」的最高榮耀時，他也依然持刀鑿石未歇。遺憾的是，這樣的慢工細活，當年6月仍然因為謝苗的體衰、心臟病發，而終成絕響。

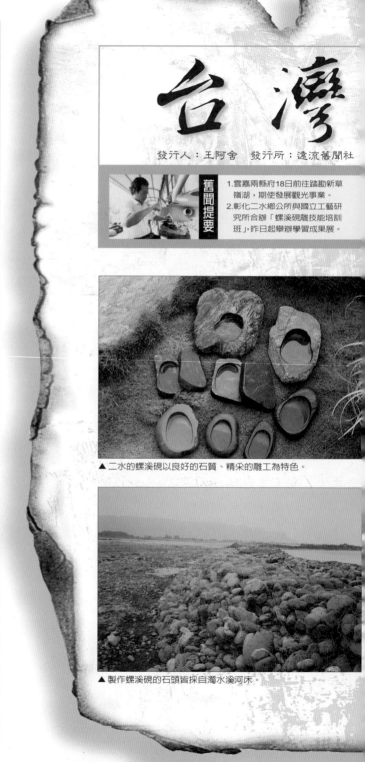

台灣

發行人：王阿舍　發行所：遠流舊聞社

舊聞提要
1.雲嘉兩縣府18日前往踏勘新草嶺湖，期使發展觀光事業。
2.彰化二水鄉公所與國立工藝研究所合辦「螺溪硯雕技能培訓班」，昨日起舉辦學習成果展。

▲ 二水的螺溪硯以良好的石質、精采的雕工為特色。

▲ 製作螺溪硯的石頭皆採自濁水溪河床。

3.彰化縣濁水溪河川公地疑遭盜採砂石，出現多處深度達
　2、3層樓的大坑洞，並被回填廢棄物。

4.文建會19日和全國文人與各界文史工作者召開座談會，應
　允由政府出資做好鍾理和紀念館內手稿等文物保存。

讀報天氣：*晴時多雲*

被遺忘指數：●●

二水鄉、工藝所合辦培訓班
螺溪硯雕藝術傳承有望

【本報訊】彰化縣二水鄉公所與國立工藝研究所合辦的「螺溪硯雕技能培訓班」，昨日起舉辦學習成果展，吸引了不少人潮。主辦單位表示，希望二水鄉的螺溪硯未來能朝向藝術創作發展。

彰化二水所出產的石硯，又稱為「螺溪硯」，螺溪（即東螺溪）就是濁水溪分支，而製作螺溪硯的石材，即採自溪流的沙洲上。螺溪石硯可說是台灣土產的文房之寶，最早在明鄭時期，就有人獻給寧靖王使用。清嘉慶年間舉人楊啓元，還曾採獲此石，雇工雕刻成石硯使用，並親撰「東螺溪硯石記」，記載此一美事。

螺溪石開始揚名，源起日治時期縱貫線鐵路施工過程中的一次意外發現。當時任職於二水濁水溪鐵橋架設監工的日人村瀨，工

▲ 二水硯雕名人謝苗的作品。

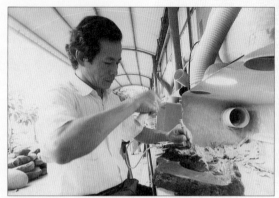
▲ 二水石硯雕刻已進入量產的階段。

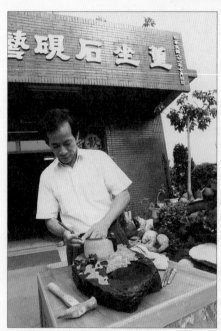
▲ 刻硯司傅坐在自家開設的石硯藝術館外示範硯雕的製作。

作之餘，以採河床大黑石來雕刻硯台自娛。沒想到，這種具有儲水不乾且質地不下於中國大陸名硯的石硯，竟引起各界矚目，連日本製糖株式會社台灣支社內部員工，也都紛紛前來搜尋奇石。1932（昭和7）年，任職日本製糖株式會社台灣支社的森千七，將螺溪石送往日本雕刻，並以「放龍硯」之名大放異彩。

據地質研究單位指出，螺溪石是屬於古代泥火山地形形成的頁岩，經溪谷河流長期沖刷，且受碳酸鈣或水中礦物質的侵蝕，而使石質有溫潤密實的特性。此外，這種石頭的色澤變幻多元，有烏黑、翠綠、赭朱、土黃及灰白等各種顏色，十分討人喜愛，難怪當時不少日本人都偏愛使用濁水溪硯，紛紛來此採石雕成硯台。

於是，當時二水地區不少民家都投入採石雕硯的行業，直到戰後，更因為出身二水的前副總統謝東閔的極力推薦，而聲名大噪。儘管日後由於書寫用具改變導致墨硯使用式微，不過螺溪硯講究雕工的特質，反倒讓二水硯雕技藝突破瓶頸，更往石雕藝術創作的方向前進。

目前，二水地區的十五村、合和村，可說是螺溪硯雕的大本營，不少人都是父子兩代或兄弟兩人同時創作的。像是十五村謝陣、謝苗昆仲便是個中好手，去年過世的謝苗且在1989年榮獲教育部民族藝術薪傳獎；另外，合和村董壬申、董萬載兩家也是硯雕名家，今以董壬申之子董坐開設的工藝社較具規模。

【延伸閱讀】
⇨ 財團法人中華民俗藝術基金會主編，《台灣民間工藝博覽》，2000，行政院文建會。

管他哪一派，
有音樂我就High！

Q 傀儡戲「新福軒」團主林讚成不但玩傀儡，還喜歡搞派別。
請問他是那一派**?**

1 北管音樂的
福路派

2 重金屬的
搖頭派

3 跳街舞的
Rap派

4 古典詩詞中國派

林讚成 145

1 ^A 北管音樂的
福路派

傀儡戲是偶戲的一種，清朝時期隨著漢移民傳入台灣。
傀儡戲的表演方式，是由2到3名演師在前場操弄戲偶，後場則有多名樂師分別手持單皮鼓、
堂鼓、大鑼、小鑼、胡琴、嗩吶等樂器，配合情節發展演奏音樂。演師同時負責戲偶的對白，
搭配樂師所演奏的音樂，或唱或唸。傀儡戲原本有它特定的曲調與伴奏樂器，
然而在傳入台灣後產生變化，伴奏音樂改為本地流行的戲曲。
林讚成自小在宜蘭長大，對於興盛於宜蘭地區的北管音樂早就耳熟能詳。
事實上，此地的傀儡戲演師同時也是北管子弟，閒暇之餘聚在一起學習樂器演奏與唱曲。
不過他們之間依照樂器、曲調等不同，又分別屬於「西皮」與「福路」兩個派別。
林讚成所承襲的這一派則是「福路」派。

心繫薪傳的傀儡戲演師——
林讚成
1919~

宜蘭一向被視為歌仔戲的重鎮，事實上，宜蘭的各種民俗戲曲活動都蓬勃發展，並不只限於歌仔戲。曾經榮獲第1屆民族藝術薪傳獎的傀儡戲演師林讚成，就是在宜蘭這個「戲曲

林讚成經常應邀至各地表演傀儡戲。

寶庫」的環境薰陶下成長，進而將傳統戲曲北管的精華注入家傳的傀儡戲表演上，將傀儡戲推向極致。

林讚成出生於宜蘭礁溪。早在他祖父那一代，因隔壁住著一位傀儡戲演師林山豬，於是他的祖父林憨番就從林山豬那裡習得搬演傀儡戲的技藝，偶爾也客串助演。到了他的父親林福來及叔父林阿爐那一代，更正式投入林山豬旗下，開始以傀儡戲為業。林山豬過世後，林福來兄弟因為與林山豬之子林石賜不合而退出，日後輾轉購得林石賜變賣的戲籠，成立了「新福軒傀儡劇團」。

生長在這樣的環境中，林讚成從教授日文的公學校，轉入傳授漢文的私塾就讀，以便學習傀儡戲中的口白。放學回家後，林讚成也不能像一般小孩去遊玩嬉戲，必須跟隨父親學戲；不論是鑼鼓或唱曲，他都受到父親嚴格的監督，甚至在入睡之前，還要躺在父親身邊學念口白。

除了家庭環境的薰陶，林讚成本身也是學戲的好人才，15歲時，他已在傀儡戲團中擔任「頭手鼓」這個後場的要角，同時也嘗試前場的演出。他精通北管的吟唱，不但能一人身兼不同角色的唱腔口白，還能以絕妙的操演技巧，使戲偶的動作活靈活現。

台灣北部的傀儡戲演師多半身兼道士，林讚成也不例外。他自16歲起就拜道士「天火仙」為師，之後也成立自己的「盛法壇」。因為傀儡戲的演出機會不多，後來「道士」反而成為林讚成的謀生工具，老一輩的宜蘭人也都稱他「道士讚仔」。

林讚成與布袋戲藝師李天祿（左）合影。

傀儡戲具有除煞、祈福的宗教功能。位於宜蘭的台灣戲劇館開館當日，館方特別邀請林讚成前來演出。

身懷絕藝的林讚成，也有無法施展身手的時候。二次世界大戰爆發，台灣情勢動盪，在殖民政府嚴禁鼓樂的政策下，不管是傀儡戲或道士都被迫歇業。1945年，日本結束對台灣的統治，但台灣的政治情勢依舊不穩定。同年，林讚成的父親林福來去世。這段時間，林讚成為了生計，從事過多種工作，生活備極艱辛。一直到政治情勢穩定，林讚成終於能重拾傀儡戲及道士的正業。28歲時，他帶著妻小從礁溪遷居至頭城，但仍參與「新福軒」的演出。

1967年，林讚成的大哥林阿水過世，林讚成繼任新福軒團主一職。因為時空轉移，許多傀儡戲團改以播放錄音帶來取代文武場，林讚成卻堅持現場演奏的傳統風貌。1982年開始，林讚成積極參與傀儡戲的薪傳工作，多次受邀教授傀儡戲，無奈學員們皆有各自的事業，無法投注全部心力；某些學員散漫的態度，更令他心寒。值得欣慰的是，林家晚輩中已有林祈昌等數人投入學藝，林讚成精湛的傀儡技藝，終於暫時免除失傳的危機。

台灣

發行人：王阿舍　發行所：遠流舊聞社

舊聞提要

1. 曾為高砂義勇隊的阿美族人李光輝，在印尼叢林藏匿29年後終於被發現，1月8日被接回台灣。

▲ 在南部的傳統婚俗中，在婚禮前夕要進行「拜天公」儀式。當主持儀式的道士宣經完畢後，由新郎的父母或長輩以擲筊的方式決定傀儡戲的戲碼。

2. 第1部由國人自製的彩色卡通長片《封神榜》，於1月正式完成，總計費時1年。
3. 由中央電影公司設立的「中國電影文化城」於2月9日開幕，位於台北市外雙溪。
4. 古都台南市3月起舉辦多起遵循古禮的結婚儀式。

讀報天氣：晴時多雲
被遺忘指數：●●●●●

藝術表現？宗教禁忌？
傀儡戲在現代社會的困境

【本報導】除了鮮花與白紗，婚禮中也可以看見傳統禮俗。台南市安南區的黃家7日為兒子舉行婚禮時，依然遵循傳統請傀儡戲團至家中演出，以叩謝神恩並祈求新婚夫婦百年好合。根據民俗專家表示，結婚場合中請傀儡戲團酬神，是台灣南部常見的習俗。

　　傀儡戲於清末隨著福建移民傳入台灣，通常是配合宗教節慶的儀式而作。因傳入地區的不同，台灣南部與北部的傀儡戲在性質上也有所不同。台灣南部的傀儡戲屬於泉州系統，大多是在拜天公、結婚酬神、做壽、彌月等喜慶場合演出，例如台南市的天公壇，每年於「天公生」都會請傀儡戲班前往演出。

　　至於台灣北部則是屬於漳州系統，主要流傳於台灣北部與東北部，尤以蘭陽平原為

▲ 台灣南部的傀儡戲班以茄萣的「新錦福」、阿蓮「錦飛鳳」、路竹「萬福興」、湖內「添福」等團（以上皆位在高雄縣）較為活躍。此為「錦飛鳳」的演出。

▲「新錦福」團主梁寶全的演出。梁寶全曾獲頒高雄縣傑出民間藝人獎。

▲ 傀儡戲班供奉的戲神——田都元帥。

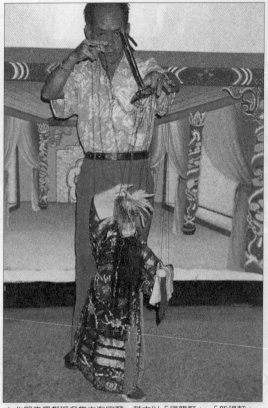

▲ 北部傀儡戲班多集中在宜蘭，其中以「福龍軒」、「新福軒」、「協福軒」三團較為活躍。此為「福龍軒」第4代傳人許建勳的演出。

▲ 傀儡戲戲偶。

重心。漳州系統的傀儡戲比較傾向消災除厄的性質，例如「送火」儀式，意義是避免再發生火災；「呼魂」，是召喚因災禍而逝世的亡魂等。傀儡戲的除煞儀式通常在午夜過後舉行，因為此時「屬陰」，對於除煞比較有利。儀式進行時，沒有必要留在現場的人一律會被要求離開，而留在現場的人則絕對不可以開口，同時必須佩戴傀儡戲演師所發的「保身符」。

「除煞」所牽涉的是「生死」、「鬼神」等科學中不可知的部分，再加上總是在夜晚舉行且禁忌多多，使得原本就給人神秘感覺的傀儡戲，更增添肅殺恐怖的氣氛。因此，一般人對於傀儡戲總是敬而遠之，無緣見識它的精緻與優美。同時因為傀儡戲的宗教性質過於強烈，一般人也無法以「藝術」或「娛樂」視之，這些因素都使得傀儡戲日漸式微，傀儡戲班日漸減少。或許不久的將來，南部地區婚禮中的傀儡戲也將成為絕響。

▲ 祭煞用的法器與祭品。

▲ 傀儡戲表演的舞台。

林讚成年表
1919~

1919
●1月18日出生於宜蘭礁溪。

1931
●公學校教育中斷,轉入私塾學習漢文。

1934
●接掌頭手鼓一職。

1935
●陪同父親前往礁溪北管子弟戲館教學。
●拜道士「天火師」為師,學習道士技巧。

1937
●中日戰爭爆發,日本政府禁鼓樂。
●為避免被強迫入伍當軍伕,於是前往花蓮謀生。

1943
●因父親生病而返鄉。

1945
●與蕭秀娥結婚。
●父親過世,「新福軒」改由大哥林阿水接掌。

1947
●與妻、子移居頭城,另立門戶以道士為業,但仍參與
新福軒的演出。

1967
●大哥過世,接任「新福軒」團主。

1981
●與其他7位藝人參加台北耕莘文教院舉行的「民間藝人
演說會」,正式與學術界見面。

1982
●8月開始擔任施合鄭民俗文化基金會與文建會合辦的
「傀儡戲研習會」教席一職。

1985
●榮獲教育部「民族藝術薪傳獎」傳統戲劇類。

1987
●赴法國、義大利、荷蘭等地演出。此後還曾分別至美
國與荷蘭演出。

1993
●參與關渡藝術節演出。

【 延伸閱讀 】
⇨江武昌、蕭惠卿、王麗嘉編輯,〈傀儡戲專輯〉,《民俗曲
藝》第23、24期,1983,施合鄭民俗文化基金會。
⇨江武昌,《懸絲牽動萬般情——台灣的傀儡戲》,1990,台
原。

搖啊搖，台灣皮影一定強！

Q 皮影戲藝師張德成之所以能擁有一身絕技，
歸功於幼年時父親為他做了什麼事**?**

1 買蠻牛給他提神

2 聘請專門家教

3 把家搬到皮影戲班
旁邊

4 認皮影戲班主作乾爹

2^A 聘請專門家教

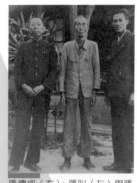

張德成（右）、張叫（左）與張
川（中）祖孫三代，攝於1941
年。

6 歲那年，張德成進入高雄州仁武公學校（在今高雄縣仁武鄉）就讀。
當時的公學校都是以日語教學，張德成學習漢文的機會也就大幅減少。
然而漢文是表演皮影戲的重要基礎，張德成的父親張叫與祖父張川雖然都具有漢文的讀寫能力，
但每日忙於戲班之事，也抽不出多餘的時間來教導他。
張叫為了讓這個長子日後能順利繼承皮影戲團，因此特別禮聘楠梓庄（今高雄市楠梓區）的
謝其全先生來教授兒子漢文。在老師的要求下，張德成熟讀了不少漢文書籍，
包括《三字經》、《百家姓》等等。此外，在父親的影響之下，
他在書法與繪畫方面也有不錯的表現。

百年皮影戲的革新者──
張德成
1920~1995

1920年，張德成出生於高雄州仁武庄（今高雄縣仁武鄉）的皮影戲世家，家族表演皮影戲的歷史可以追溯至兩百年前，當地甚至有「姓洪的做師公，姓張的做皮戲」這樣的俗諺。張德成除了承繼家業之外，也運用藝術天分與創意，為傳統皮影戲藝術注入活水。

幼時的張德成，不僅課餘時間得跟著戲團走村串社，同時也開始學習皮影戲，包括前、後場的各項技術。他甚至還運用書畫的良好根基，習得製偶技巧。12歲時，鄰近的戲班就已慕名前來，要求張德成教授如何刻製戲偶。從公學校高等科畢業之後，他受到新劇的吸引，也參與了新劇團，在編劇上初試身手。

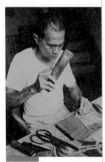
張德成製作皮影戲偶的情景。

日治時期的皇民化運動，對於台灣傳統戲劇活動造成重大打擊，但是張德成家族的皮影戲班，卻意外地獲得日

張德成自製的皮影戲偶，這個戲偶正是他本人。

籍學者西川滿與山中登的讚賞，並在山中登的引薦下，前往台灣總督府演出。張家的皮影戲雖然獲得總督府的認可，但是隨之而來的代價，卻是成為皇民化運動的工具，負責「皮戲挺身隊」的組成，演出日語劇本等等。因為對皇民劇感到厭煩，又希望開拓視野，張德成於1943年自願參軍，前往海南島，直到戰後才返回故鄉。

回到台灣的張德成，開始積極參與皮影戲團的工作。多才多藝的他，舉凡公關、總務、繪製布景等等工作都一手包辦。1946年的中元節，楠梓漁市場邀請了6個戲班進行「六棚絞」（含有競賽意味的表演）。原本是歌仔戲團占了上風，但是張德成出奇招，推出自創的《東京大空襲》戲碼；細膩逼真的影偶道具，以煙火營造的震撼氣氛，吸引了全場的目光，最後大獲全勝。張德成也以此創意，建立了在皮影戲界的聲譽。1946年底，張德成取得父親同意，於隔年將團名由「德興班」改為「東華皮戲團」。

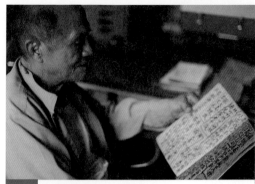
張德成閱讀父親張叫親手抄寫的劇本。

自1950年代初期，東華皮戲團開始了全台戲院的巡迴演出。張德成深知戲院演出是戲團重要的經濟命脈，因此積極改造皮影戲以適應戲院環境，同時也不忘隨時推出新劇本。這一努力，使得「東華」大受歡迎。除了戲院演出，像是廟會、酬神等「外台戲」的演出邀約也未曾間斷。後來，當戲院演出結束後，外台戲演出仍然持續著，直至1987年張德成宣佈退休為止。總計，他所演出過的外台戲約有2千多場之多。

絕妙的藝術才華加上多年不輟的投入，使得他在1995年榮獲「民族藝術薪傳獎」，1989年更榮膺「重要民族藝術藝師」。1995年1月，張德成因病辭世，彌留之際仍念念不忘皮影戲的傳承。

雖然目前皮影戲的風光已不復見，但是張德成勇於面對挑戰，以創意改造皮影戲的精神，就如同「東京大空襲」中燦爛的煙火，為台灣的皮影戲增添了永難抹滅的眩目光彩。

台灣

發行人：王阿舍　發行所：遠流舊聞社

舊聞提要
1. 原《公論報》改名為《經濟日報》，於4月20日創刊。
2. 行政院5月11日通過台北市升格為院轄市的方案，

▲「東華」團長張德成自製的海報、宣傳圖。

並定今年7月1日實施。
3. 總統蔣中正於6月14日主持首次國家安全會議。
4. 風靡全台戲院的高雄東華皮戲團,於6月30日做最後一場內台演出。

讀報天氣:雨
被遺忘指數:●●●

告別戲院黃金歲月
東華皮戲團內台演出最末一場

【本報訊】高雄東華皮戲團昨天(30日)在高雄縣甲仙鄉明星戲院演出《濟公》,為15年來的戲院演出歲月畫下休止符。東華皮戲團是目前台灣唯一演遍全台戲院,能夠與歌仔戲、布袋戲、電影等相抗衡的皮影戲團。

台灣戲劇界將演出形式分為「內台戲」與「外台戲」,外台戲多在神誕、廟會、做壽、婚禮等場合演出,表演地點在戶外;內台戲則是在戲院內演出。戰後,台灣的戲院蓬勃發展,是人們重要的娛樂場所,因而也成為各戲團的必爭之地。

1952年,東華皮戲團踏上巡迴全台戲院的征途。「東華」團主張德成積極改造皮影戲,使之得以適應全新的環境。首先,為適應戲院的舞台尺寸,張德成加大皮影戲的影窗,並親自設計布景。他還將傳統1尺高

▲「東華」的宣傳單以多種顏色來吸引觀眾注意。

的影偶改為1尺半,並加入更多色彩,讓後排的觀眾也能將人物造型看得一清二楚。

除了舞台影偶等外觀上的改變,張德成也在皮影戲的內涵上下功夫。縱然《西遊記》、《濟公傳》等傳統戲碼深受歡迎,他

▲ 1962年，東華皮戲團受邀至屏東慰勞美軍，「東華」受歡迎的程度可見一斑。左5為團長張德成。

▲「東華」開演前夕，戲院外總是會出現長長的購票隊伍。

▲「東華」至各地戲院演出，幾乎場場爆滿。此為1955年在彰化花壇戲院演出的盛況。

還是努力地創作新劇本；面對不熟悉傳統後場音樂的北部觀衆時，他則找來4人西洋樂隊演奏，還加上一位演唱的歌手。

張德成對於「行銷」也很有一套，他的宣傳手法靈活多樣，宛如對觀衆灑下天羅地網：不僅自己動手設計海報張貼於戲院外，並且於報紙上刊登「答謝觀衆」的啓示，啓示中不忘預告下一檔戲的演出地點。每到一城鎮演出時，還會派出宣傳用的三輪車沿街廣播、散發宣傳單。他撰寫的廣告詞生動引人，配上女兒張麗金甜美的聲音，宣傳效果極佳。

精采的表演與行銷，使「東華」在戲院的黃金歲月持續了15年，一直到近年來因電視興起而衰退。最後的這一檔戲，兩天只收入757元4角，與過去單是團內女歌手一天就可領3百元的盛況相比，有如天壤之別。

▲ 台中新舞台戲院贈與東華皮戲團的謝卡。

1920
● 12月29日出生於高雄州仁武庄（今高雄縣仁武鄉）。

1926
● 入高雄州仁武公學校就讀，開始隨家族戲班走村串社。

1932
● 進高雄州楠梓公學校高等科就讀，課外開始學習弦子及鑼鼓。

1938
● 加入「台灣革新國民新劇團」，於南台灣巡演。

1940
● 在日人安排下，隨張叫的「台灣影繪藝術團」勞軍巡演。
● 與黃閣結婚。
● 西川滿等日籍學者至仁武庄觀賞《西遊記》。

1941
● 10月3日赴台灣總督府演出《西遊記》。

1942
● 選入「皮戲挺身隊」，之後陸續演出日語劇本。

1943
● 1月23日入伍，奉派至海南島。
● 祖父張川去世。

1946
● 5月自海南島歸來。
● 7月下旬於楠梓普渡時演出《東京大空襲》，大獲好評。

1947
● 1月10日成立「東華皮戲團」。

1952
● 9月7日於嘉義市文化戲院露天演出，開啓戲院黃金歲月。
● 11月17日於基隆高砂戲院首度贏得地方戲劇比賽冠軍，奠定聲譽。

1958
● 3月1日赴菲律賓金光戲院演出3個月。

1961
● 7月28日父親張叫於雲林演出時中風，休演返鄉。

1962
● 父親張叫去世。

1967
● 6月30日於高雄縣甲仙鄉明星戲院演出，結束戲院黃金歲月。

1972
● 10月5日應美國亞洲協會高登女士之邀，啓程赴美展開巡演，共完成64場演出。

1979
● 8月26日起到日本各地展開巡迴演出。

1980
● 10月28日參加台北市戲劇季演出。此後經常參與各縣市文藝季等演出。

1985
● 12月28日榮獲第1屆民族藝術薪傳獎。

1987
● 農曆7月10日宣佈退休。其子張榑國繼任團長與主演之職。

1989
● 10月20日獲聘為教育部重要民族藝術藝師。

1995
● 1月23日凌晨因病逝世，享年75歲。

【延伸閱讀】

⇨ 石光生，《皮影戲：張德成藝師》，1995，教育部。
⇨ 邱一峰，《台灣的皮影戲》，1998，漢光。

一步江湖無盡期，
再渡紅塵不得已？

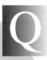 **劇作家林摶秋一度歸隱山林，從事開礦工作，後來為什麼又重出江湖 ?**

1 挖到金礦、
財力大增

2 閉關多年、
寫出好劇本

3 台語片水準低落、
心情鬱卒

4 老劇迷懷念、
數度登門請求

3^A 台語片水準低落、心情鬱卒

自1956年何基明執導的《薛平貴與王寶釧》推出後，帶動拍攝台語片的風潮。
有一次，在山林間潛心開礦的林摶秋，陪同日本東寶影業的舊識觀看台語片，
看完之後，不禁對於影片的粗製濫造感到面紅耳赤起來。
就在提昇台語片的製片技術與影片水準的使命感下，林摶秋決定投身影業，
玉峰影業公司遂告成立。玉峰附屬的湖山製片廠規模弘大，在興建之初即是新聞報導的焦點，
《聯合報》即曾以「振興本省影劇的大企業」之標題予以專文報導。
令人印象深刻的是，林摶秋在片廠的落成酒會上發下豪語：
「我就不相信台灣人在台灣拍攝台語片，台語片會興盛不起來！」

手執導演筒的劇作家──
林摶秋
1920~1998

林摶秋，台灣桃園人，1920年生。一生跨足戲劇、電影、實業界，爲台灣近代之重要劇作家、電影製片及導演。

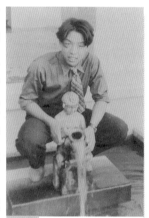
年輕時的林摶秋。

林摶秋的父親林添富在日治時代從事礦業致富，林摶秋身爲家中獨子，自幼即在優渥的環境與家人的寵愛中成長。新竹中學4年級肄業後，林摶秋赴日升學，1941年畢業於日本明治大學政治經濟科。學生時代的林摶秋十分熱中看戲，甚至曾提筆嘗試劇本創作。大學畢業後，由於投稿的劇本受到賞識，1942年間他正式加入以領導「新喜劇運動」聞名的紅磨坊劇團。年底林摶秋推出自編自導的舞台處女作《深山的部落》（原名《奧山の社》），被當時東京的第一大報《東京新聞》

《東京新聞》中關於林摶秋的報導。

以「台灣本島人第一位劇作家」爲題，予以專文報導。

任職紅磨坊期間，林摶秋一度被借調到東寶影業公司，支援著名導演牧野正博與阿部豐的電影攝製工作。由於當時日本的年輕人都上了戰場，片廠的人力有限，因此舉凡攝影、燈光、剪接甚至布景、化妝等等，他都有接觸與學習的機會，這也爲他日後的電影事業奠下重要基礎。

1943年是戰火熾烈的一年，此時台灣的文化界在殖民處境與戰火逼近的雙重威脅下，出現複雜而詭譎的面貌。林摶秋在春天返台，逐漸與王井泉、張文環、陳逸松、呂赫若等台灣意識強烈的文化人交往密切。他們藉政府當局倡導「青年劇運動」的時機，籌組青年劇團「厚生演劇研究會」，私底下卻反對當局以戲劇做爲軍國主義的宣傳工具，而以1920年代台灣新劇運動的繼承者自居，追求能夠表現出近代台灣人的生活與情感的新戲劇。1943年9月的「厚生」公演，所有劇目之編劇、導演工作都由林摶秋一人負責，公演成績斐然，被當時的學者喻爲是「台灣近代新戲劇運動的黎明」。

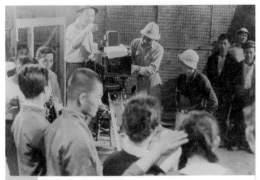

林摶秋執導《嘆煙花》的工作情形。

戰後，林摶秋成立「人劇座」劇團，繼續從事戲劇運動。但是，228事件的爆發讓他目睹文化界含冤受迫之慘狀，自此揮別劇壇，返鄉從事礦業。

1957年間，台語電影攝製風氣初興，但是品質卻粗製濫造。對此備感憂心的林摶秋，於是籌組玉峰影業公司，並在鶯歌鎮中湖里的10甲私有地上興建湖山製片廠，企圖提昇台語電影的製片水準。玉峰影業公司以辦學的精神招聘、訓練學員，攝製一部電影的時間往往是一般台語片的兩、三倍，拍攝成本也是數倍於常態，凡此，在當時的電影生態中可謂獨樹一幟、充滿了理想主義的色彩。

林摶秋的電影事業在1965年台語片環境全面走下坡之際畫下句點。自此，他不再涉足文化事業，1998年間因病辭世，享年79歲。如今，林摶秋的導演藝術被肯定為台語電影中之翹楚，其代表作品有《阿三哥出馬》、《錯戀》等。

台灣

發行人：王阿舍　　發行所：遠流舊聞社

舊聞提要

1. 行政院會於2月5日通過擴建花蓮港為國際港。
2. 總統於3月26日發表告西藏同胞書，強調政府會有效支援抗暴運動。

▲《阿三哥出馬》片中只要有出現「和平」兩字的片段，都會被剪掉。

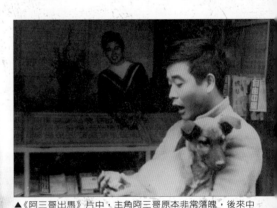

▲《阿三哥出馬》片中，主角阿三哥原本非常落魄，後來中了獎券便決定出來選市議員。

3. 台灣第1座阿拉伯式建築的清真寺，4月13日在台北市舉行落成典禮。
4. 玉峰影業公司的首部作品《阿三哥出馬》，於5月29日正式上映。

讀報天氣：陰有雨
被遺忘指數：●●

《阿三哥出馬》出師不利
電檢尺度有待檢討

【本報訊】玉峰影業處女作《阿三哥出馬》殺青後卻出師不利，該片在送檢過程中一波三折、挨刀無數，最後終於在今日正式上映。據了解，問題似乎是出在國內的電檢尺度上。

記者日前親自造訪玉峰影業的湖山片廠，該片導演林搏秋提到創業影片《阿三哥出馬》送檢了3次都不通過，臉上充滿無奈。第1次不過的理由是片名直接使用「阿三哥」的稱呼，主管機關認為目前我國與印度關係緊張，這樣的片名給人「印度阿三」的聯想，故不宜採用。林導演當時據理力爭，解釋說，台語裡頭沒有什麼「印度阿三」的說法，「阿三哥」是台灣話裡面很親切也很土俗的用法，因此說服了檢查員勉強點頭。第2度送檢時就沒那麼好說話了，那是起因於劇

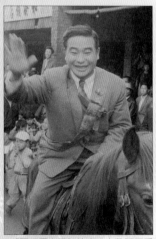

▲《阿三哥出馬》片中，主角阿三哥身披彩帶騎在馬上為選舉作宣傳。

情安排阿三哥出馬競選「和平市」的市議員，主管單位指稱對岸朱毛匪幫正採用「『和平』攻勢」，宣傳要「『和平』解放台灣」，因此，為了避免為匪宣傳的嫌疑，片中出現的所有「和平」字眼一律得剪掉，否則將不准上映。就在剪掉影片中所有的「和平」用語與畫面之後，

▲ 將真實社會事件拍成電影的《基隆7號房慘案》大賣座後，隨即引起一連串偵探恐怖片的拍攝風潮。

▲ 玉峰影業公司製拍了不少佳片，像是《嘆煙花》、《錯戀》。此為玉峰負責人兼導演的林摶秋（前排右2）與《嘆煙花》演員。

▲《金山奇案》也是時下流行的偵探恐怖片。

▲ 張美瑤是玉峰影業公司造就出來的明日之星。此為她在《錯戀》片中的造型。

卻又因片中出現乞丐討食的場景，被認為是有損國家形象而必須刪除，該片遭到第3度退回。

回顧台語電影自1956年起風起雲湧，去年年產量更高達82部之多，然而論其品質，大多是十幾天就拍攝完成的粗製濫造品。在此趕拍、搶拍台語電影的風潮中，玉峰影業可謂是一道清流。之前的湖山製片廠落成酒會上，負責人林摶秋曾發下豪語：「我就不相信台灣人在台灣拍攝台語片，台語片會興盛不起來！」這番熱血豪情，讓人至今難忘！

這回玉峰的創業影片《阿三哥出馬》，早在拍攝期間就因林摶秋個人對電影品質之要求與堅持，而多所矚目。如今影片殺青，眾人期待上映之際，卻傳來因為上述可議之理由予以斷然刪剪，導致電影作品殘缺不全。試問，現行的電檢標準與認定，難道就沒有值得重新檢討的地方嗎？

▲《嘆煙花》改編自張文環的小說《藝旦之家》。此為《嘆》片演員，中為女主角張美瑤。

1920
●出生於桃園，為家中獨子。

1938
●赴笈東京，進入明治大學政治經濟科。

1940
●與士林望族邱寶月女士結婚。

1941
●利用寒暑假期返台，指導桃園當地青年團體「雙葉會」之戲劇演出。
●年底自明治大學畢業。

1942
●加入新宿紅磨坊劇團文藝部，年底推出舞台處女作《深山的部落》（原名《奧山の社》）。
●夏天，被借調到東寶影業協助電影拍攝。

1943
●「雙葉會」公演《阿里山》，由林摶秋導演，受台北戲劇界注目。
●與《台灣文學》同人籌組「厚生演劇研究會」，於該年秋天進行公演。

1946
●籌組「人劇座」劇團，自編自導《醫德》與《罪》兩劇。

1957
●籌組玉峰影業公司，興建湖山製片廠，並開始招生培訓演員與技術人員。

1958
●編導歷史歌舞劇《貂嬋》，由玉峰學員於湖山製片廠與台北永樂座演出。

1959
●執導《阿三哥出馬》與《嘆煙花》上、下集，同年上映。

1960
●與白克合導《後台》，但未完成。
●執導《錯戀》，同年上映。

1965
●執導《5月13傷心夜》與《6個嫌疑犯》，前者於同年上映、後者因導演不滿意而擱置。

1990
●接受國家電影資料館本土電影研究小組之訪談。
●年底，《6個嫌疑犯》在國家電影資料館舉行首映典禮。

1998
●因心臟病辭世，享年79歲。

【延伸閱讀】
❖ 石婉舜，〈「台灣電影的先行者──林摶秋」專輯〉，《電影欣賞》雙月刊第70期，1994，國家電影資料館。
❖ 李泳泉，《台灣電影閱覽》，1998，玉山社。
❖ 石婉舜，〈東京劇壇的首位台灣劇作家──林摶秋與新宿「紅磨坊」〉，《台灣史料研究》第18號，2002，吳三連台灣史料基金會。

竹子大哥，你嘛幫幫忙！

Q 竹編司傅吳聖宗在製作竹編時，
　　為何經常一臉咬牙切齒的模樣**？**

1 哎呀！
又做壞一個了！

2 天啊！還有
200個竹籃沒編完！

3 哇咧！手上
又多一條疤了！

4 嗚嗚⋯
手指又打結了！

3^A

哇咧！手上又多
一條疤了！

吳聖宗從公學校畢業後，即進入工藝傳習所學習竹編工藝。
剛開始時，他經常被刀子割傷或被竹片戳傷，但他仍然咬牙忍耐下來了。
3年多後，他以第1名的成績畢業。
習得竹編工藝後，吳聖宗雖然以農耕為生，但他並沒有忘記這項工藝。
每逢農閒時，他就開始製作竹編。編著編著，手指難免被竹片割傷，
但他並未因此放棄竹編。他經常一邊聽著收音機的廣播、口中哼著歌謠，
一邊以竹材編著各式日常用具。這種怡然自得的模樣，
是他的子孫們最津津樂道的回憶。

人物小傳

編織美麗人生的
竹藝司傅——
吳聖宗
1926~1993

　　竹編工藝在台灣農業社會生活中占有相當重要的地位。日治時代，政府便在竹山地區設立「竹材工藝傳習所」，有計畫培養竹工藝的人才。在當年接受傳習的台灣子弟中，出生竹山的吳聖宗，可說是個中佼佼者。

　　1926（大正15）年生於竹山社寮（南投縣竹山鎮）的吳聖宗，因為是遺腹子的關係，從小雖在母親呵護下成長，單親家庭的生活卻很清苦，不過，吳聖宗並沒因此失志，反倒養成凡事堅持不服輸的信念。9歲時，吳聖宗進入社寮公學校就讀，

吳聖宗與妻子張醬。

15歲畢業那年，正面臨升學將造成家庭經濟壓力的困境時，正好

吳聖宗於1952年參加南投縣特產手工藝指導員講習會，此為結業式時學員合影。

有日籍老師的建議與推薦，於是他便到竹山郡竹材工藝傳習所學藝，從此進入竹編創作的國度。

　　為了開發竹材工藝產業，日本當局於1936（昭和11）年分別在鹿谷和竹山兩地設置竹材工藝傳習所。吳聖宗自15歲開始學藝後，經過3年的潛心研習，終以第1名的優異成績結業。原本他以為自此可以大展身手，無奈時局巨變，吳聖宗遭日軍徵調，赴往南洋服役充當農業技術員，直到1948年始得返鄉。

　　戰後的台灣百廢待舉，23歲的吳聖宗，為了養家活口，雖以務農來維持生計，但仍無法澆熄他對竹編工藝創作的熱情。3年後，他於農閒抽空參加「南投縣特產手工藝指導員講習會」，對於原本已相當熟稔的竹編工藝就更加執著了。此後他索性就把閒暇時間全投注於竹編的創作，積極編造各類實用性的竹工藝品，並在日月潭、阿里山、關仔嶺等風景區寄售，除了藉此延續對竹編工藝的熱情外，也多一分所

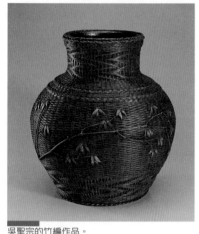

吳聖宗的竹編作品。

得來貼補家用。

厚實精準的竹編基本功夫，加上巧心創意，使得吳聖宗的竹工藝品頗受各界喜愛，連台北木蘭鮮花站、高雄大新百貨公司、台中和台南關廟等地，也都有他的作品展售。

隨著子女長大並事業有成後，吳聖宗更無後顧之憂地將生活重心全放在竹藝創作裡。59歲那年，他將創作的作品拿去參加台灣省建設廳與手工業產品評審會，結果榮膺第2名。這項殊榮有如一劑強心針，激發他投入更多心力在竹編工藝上，並積極對外發表創作作品、參與各類展覽會活動。60歲時，他的作品再獲手工業產品評審會最優獎，同年並榮獲教育部第1屆民族藝術薪傳獎。

儘管已身膺工藝界最高榮譽，卻沒讓吳聖宗懈怠半分創作熱忱。他強忍著雙腿靜脈曲張的多年病痛，直到逝世前仍無一刻停歇竹藝創作。1993年，由於突發性肝炎不治，吳聖宗才鬆手放開他的竹藝創作，離開人間。

台灣

發行人：王阿舍　發行所：遠流舊聞社

舊聞提要

1.《台灣民報》於2月11日改為《興南新聞》。
2.竹山郡竹材工藝傳習所的第1屆優秀人才於3月

學藝3年有成

各部之應用圖

屋竹　葉竹

竹桿

枝竹

株竹

竹筍

根竹

▲ 竹與常民生活關係密切，從竹葉、竹桿、竹枝、竹根都可以被拿來作成日常用具。

歷史報

竹山竹藝傳習所首屆學員畢業

【本報訊】3年前，在竹山、鹿谷兩庄的共同支持下，竹山郡竹材工藝傳習所風光成立，台中州也補助了1萬3千元，協助硬體建設，使得傳習所得以順利地在竹山公學校舊校舍設立。今年傳習所培訓的第1屆優秀人才完成學藝，畢業生多半即刻投入竹編產業，可望對於竹山郡這項重要產業帶來新氣象。

竹山郡有1萬3千多甲的竹林，一直以來郡內居民都利用竹材來生產各種生活用具，包括篩仔、掃帚、竹蓆、竹椅等各種農漁具與家具，其中最具代表性的，就是1932年時，竹山郡的張合順先生發明「自動製箸機」來大量生產竹筷。張先生在取得特許局核准的10年專利權後，集資成立「富源株式會社」，生產並代銷竹筷。影響所及，郡內的竹筷工廠林立，所生產的竹筷不但可供本島內需，還外銷日本內地、中國、朝鮮等市場，所銷售的衛生筷1年多達7千5百萬支。

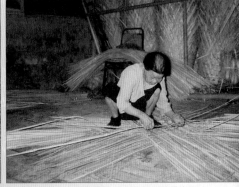

▲ 竹山地區的竹材資源相當豐富，幾乎家家戶戶都就地取材來製作竹編貼補家用。

如此豐沛的林野資源，開發潛力應當不止於此，台灣總督府在注意到這個產業後，試圖規畫更多角化的開發。之前總督府就曾邀請日本民藝館長柳宗悅來台考察，柳氏對竹工藝的發展潛能給予高度的肯定。接著，從1929年起，政府決定將市場鎖定在日本內地與中國，並開始嘗試從日本內地、中國邀請竹藝司傅來台傳授竹編技巧，以便開發

出適合外銷的產品。

　　5年前，政府正式在竹山、鹿谷設立竹藝指導所，聘請日本講師來教授民間還很少開發的竹細工產品。無奈民間對竹細工產品的開發並不熱中，導致指導所面臨招收學生不足的窘境，無法發揮預期成效。

　　為了吸引更多青年來學習竹編，政府便將指導所定位為一補習教育機構，3年前重新出發，由郡農業組合聯合會出面主導，州庄協力出資，成立了竹山郡竹材工藝傳習所，以補助學生食宿費用作為誘因，吸引農村的公學校畢業生加入。如此一來，果然突破原先的困境，每年入學人數都可達20到30人。

　　傳習所的講師陣容堅強，都是特別從日本內地聘請而來的，以傳授精緻的竹細工編織技術為主，期望學生日後可以朝高價位的藝術品路線發展。今年傳習所的第1屆學生畢業了，預料這一批生力軍將可投入本地的竹編產業，來補強現在精緻路線與新產品開發上的不足，為台灣的竹編市場帶來新的商機。

▲ 竹山郡竹材工藝傳習所的教學到了後期，逐漸導向藝術性的創作，此階段主要的產品以花器為大宗，並且全部外銷到日本。以上三圖皆為傳習所的各類產品。

1926
●4月29日出生於竹山郡社寮（今南投縣竹山鎮社寮里）。

1934
●入公立台中州社寮公學校就讀。

1940
●自社寮公學校畢業。

1941
●進入竹山郡竹材工藝傳習所研習竹藝。

1944
●以第1名優異成績結業於竹材工藝傳習所。
●被日本政府派遣至南洋服役，充當農業技術員。

1948
●太平洋戰爭結束，返鄉務農。
●12月5日與同里張簪女士結婚。

1952
●4月，參加為期3個月的南投特產工藝指導員講習會。

1955
●為貼補家用，積極從事竹編工藝製品之編造，並在日月潭、阿里山、關仔嶺等各大名勝風景區寄售。

1963
●竹藝作品開始在台北木蘭鮮花站、高雄大新百貨公司、台中、台南關廟等地寄賣。

1984
●獲台灣省建設廳與手工業產品評審會獲頒第2名。
●作品應邀參加中日工藝展覽會。

1985
●作品獲中華民國外貿協會、台灣省建設廳，及手工業產品評審會頒為最優獎。
●台灣省教育廳、彰化縣政府合辦「中國傳統技藝研習成果展」，應邀參展及現場示範。
●獲頒教育部第1屆民族藝術薪傳獎。

1988
●南投縣立文化中心「竹藝博物館」創館特展，獲頒特優獎。

1993
●南投縣立文化中心舉辦「竹編創作回顧展」，應邀參展。
●4月7日上午去世，得年68歲。

【延伸閱讀】
⇨ 南投縣立文化中心編，《巧手奪天工——吳聖宗竹藝遺作專輯》，1994，南投縣立文化中心。
⇨ 陳正之，《竹編工藝》，1998，漢光文化。

【索引】(數字為頁碼)

【鳴謝】
本書的完成，特別感謝：（以姓名筆畫序）

石光生	宜蘭文化局台灣戲劇館	財團法人中華民俗藝術基金會	教育部社教司	達文西瓜（黃建義）
石婉舜	宜蘭縣史館	高枝明	梁志忠	劉文三
江韶瑩	李秀玲	國立工藝研究所	莊永明	鄭世璠
吳仁勇	林峰子	國立中央圖書館台灣分館	陳慶芳	鄭榮興
吳梅瑛	林明德	國立傳統藝術中心	游庭婷	鄭英珠
呂福祿	林秀鳳	國家電影資料館	黃智偉	薛惠玲
呂鍾寬	林會承	張敦智	黃麗淑	薛瑞華
李奕興	翁徐得	張淑卿	蔡曜安	謝宗榮

【地圖、照片出處】
數目為頁碼

目錄（4-5）：
地圖：鄭世璠提供。

無限瑰麗的遺產（9-11）：
9/陳彥仲攝影、提供。
10/宜蘭縣史館提供。
11/莊永明提供。

苦盡甘來游藝人間（12-15）：
14（上）/陳彥仲攝影、提供。
14（下）/張淑卿攝影、提供。
15（左上）/黃麗淑、翁徐得提供。
15（右上）/吳仁勇提供。
15（下）/梁志忠提供。

葉王（16-23）：
19、22（上）/張淑卿攝影、提供。
20（左）/謝宗榮攝影、提供。
20（右上）、21/高枝明提供。
20（右下）、22（下）/江韶瑩提供。

郭友梅（24-31）：
27、28、29、30（左下）、31/李奕興攝影、提供。
30（左上）/林會承攝影、提供。
30（右下）/陳彥仲攝影、提供。

王益順（32-39）：
35、36（左上）/李奕興提供。
36（右上）/遠流資料室。
36（右下）、37、38（上）（右下）/陳輝明攝影。
38（中下）（左下）/宋依婷攝影。

何金龍（40-47）：
43、44（左）/黃智偉攝影。
44（右）/遠流台灣館提供。
45、46（左）/達文西瓜攝影、提供。
46（右）/吳梅瑛提供。
47/吳梅瑛攝影、提供。

黃龜理（48-55）：
51、52（左）/教育部提供。

52（右）、53、54/李奕興攝影、提供。

施禮（56-63）：
59、60（左）/李奕興提供。
60（右）、61、62（右上）、63/李奕興攝影、提供。
62（左）（右下）/劉文三攝影、提供。

張維賢（64-71）：
67、68（左）/莊永明提供。
68（右）、69、70/石婉舜提供。

葉美景（72-79）：
75/國立傳統藝術中心提供。
76（左）（右上）、77（右上）/呂錘寬提供。
76（右下）、78、79/謝宗榮攝影、提供。
77（下）/陳彥仲攝影、提供。

鄧雨賢（80-87）：
83、84（左）（右上）、86/莊永明提供。
84（右下）/國家電影資料館提供。
85/國立中央圖書館台灣分館提供。

李天祿（88-95）：
91（右上）/李秀玲攝影、提供。
91（左）（右下）（左上）/教育部提供。
92（右）、93、94、95/陳輝明攝影。

蕭守梨（96-103）：
99/國立傳統藝術中心提供。
100、101、102（中）/遠流資料室。
102（上）（下）、103/呂福祿提供。

陳火慶（104-111）：
107、108、109、110（右）/黃麗淑、翁徐得提供。
110（左）、111/梁志忠提供。

陳慶松（112-119）：
115、116、117、118/鄭榮興提供。

林葆家（120-127）：
123、124（左）/林峰子、薛瑞華提供。
124（右）、125/中華民俗藝術基金會提供。
126（上）/國立中央圖書館台灣分館提供。
126（下）、127/梁志忠提供。

何基明（128-135）：
130、131、134/國家電影資料館提供。
132、133/莊永明提供。

謝苗（136-143）：
139、140（左）、141/張敦智提供。
140（右）、142/李奕興攝影、提供。

林讚成（144-151）：
147（左）、150（左下）、151/宜蘭縣史館提供。
147（右）/教育部提供。
148（左）、150（右）/宜蘭文化局台灣戲劇館提供。
148（右）、149、150（左上）（中上）/石光生等攝影、國立
　　傳統藝術中心提供。

張德成（152-159）：
154、155、156、157、158、159/石光生攝影與翻拍、教育
　　部提供。

林摶秋（160-167）：
163、164、165、166（左下）（右）、167/石婉舜提供。
166（左上）（左中）/國家電影資料館提供。

吳聖宗（168-175）：
171、172（左）/吳仁勇提供。
172（右）、174/國立工藝研究所提供。
173（左）/遠流資料室。
173（右）/陳彥仲攝影、提供。

國內最完整的一套

台灣歷史與人物圖誌

e世代多元解讀台灣的

最佳讀本

【台灣放輕鬆】

◎台灣文史專家莊永明策劃、專文導讀引薦

◎曹永和、許雪姬、張勝彥、吳密察、翁佳音、林瑞明、謝國興、溫振華等教授群監修

◎中國時報、聯合報、自由時報、民生報、台灣日報等媒體好評報導

◎榮獲中國時報「開卷」、文建會「好書大家讀」、誠品「好讀」等好書評選

1 V1001《正港台灣人》
李懷、張嘉驊著
定價：250元 ・ 特價：200元
特16開・全彩・遠流出版

本書介紹20位對台灣具有貢獻的外國人，包括馬雅各、甘為霖、馬偕、巴克禮、森丑之助、八田與一、堀內次雄、立石鐵臣、磯永吉……等。雖然他們血緣都不是台灣人，但心繫台灣、研究並建設台灣，他們是比台灣人還要台灣人的「正港台灣人」。

2 V1002《台灣心女人》
林滿秋等著
定價：280元
特16開・全彩・遠流出版

女性的書寫，在歷史上常是缺席的，本書以輕鬆方式介紹20位台灣女性，包括黃阿祿嫂、趙麗蓮、謝綺蘭、蔡阿信、謝雪紅、葉陶、陳進、許世賢、施照子、蔡瑞月、包春琴、陳秀喜、江賜美、證嚴法師、鄧麗君等，從她們在各行各業的奮鬥史，台灣近代史也得以趨向更完整！

V1003 《在野台灣人》

賴佳慧著

定價：280元

特16開．全彩．遠流出版

台灣人從1920年代起邁入「自覺的年代」，非武裝革命前仆後繼，以爭取民權、以抗議政府施政不當、以啓蒙社會。這股風潮一直持續到戰後以迄現今，本書所介紹的，便是其中20位和平改革的先鋒，包括臺灣人爭取參政權的林獻堂、蔣渭水，為228殉難的王添燈，為民主自由不畏強權的雷震、魏廷朝……等。他們所彰顯的正是台灣「在野」的民眾，反專制、反強權的奮鬥史。

V1004 《鬥陣台灣人》

林孟欣、鄭天凱 著

定價：280 元

特16開．全彩．遠流出版

他們是造反的土匪？還是反抗異族的英雄？《鬥陣台灣人》從另類有趣的角度切入台灣歷史，讓您從20位民變領袖以及甩掉繡花鞋加入戰鬥的台灣阿媽身上，看見400年來台灣生命力的源頭；讓您在「成者為王敗為寇」和「民族英雄神話」之間，建立新台灣史觀；也讓您對當今族群問題和黑金政治，有了新的詮釋………

V1005 《台灣原住民》

詹素娟等著

定價：280 元

特16開．全彩．遠流出版

你知不知道二十元硬幣上的肖像，不是阿扁也不是阿輝，而是泰雅族的英雄莫那魯道？你曉得平埔族的女巫李仁紀？埔里的番秀才望麒麟？曾經叱吒西台灣的大肚王……？不認識？沒關係，推薦你《台灣原住民》。這是第一本最完整介紹台灣原住民的圖文書，包括平埔族和高山族群的歷史和人物。透過生動的文字和珍貴的圖片，帶你從不同的角度認識台灣。書中各篇章多是由原住民作家或相關領域專家所完成，而且許多內容都是市面上書籍所未有的，十分珍貴。

V1006 《文學台灣人》

李懷、桂華著

定價：320 元

特16開．全彩．遠流出版

文學，是通往夢想世界的鑰匙。《文學台灣人》則是走進台灣文學史的關鍵，藉由訴說20位文學家的故事，來一趟台灣文學的旅程。從明末飄洋過海來的沈光文開始，到本地產的鄉土文學作家王禎和為止。他們的生命即是一部知文學史，他們創作屬於台灣的聲音，書寫下台灣生命力，創造了獨特的台灣文學……。

V1007 《產業台灣人》

林滿秋著

定價：320元

特16開．全彩．遠流出版

產業的定義是什麼？從早期以農林相關生產為主的產業，到後來的製糖、釀酒等加工生產，以至於現代的紡織、鋼鐵等工業和貿易，台灣產業不斷變革中。要了解台灣產業史，先來了解影響產業的人。本書介紹了20位具有靈活經營手法與商業頭腦的產業經營者，包括清代的開墾領袖吳沙、姜秀鑾、黃南球等，還有在現代台灣產業界內占主要地位的辜顯榮、蔡萬春、吳火獅等企業家族集團創辦人。《產業台灣人》以流暢的文字與精采的圖片，帶你輕鬆認識這些台灣產業界的先驅。

V1008 《非凡台灣人》

陳怡方等著

定價：320元

特16開．全彩．遠流出版

《非凡台灣人》介紹了在台灣社會中，堅持理想，為人所不能為的典範。包括了文化推手王井泉、鋪橋造路的何明德、為大愛獻身的謝緯、廣欽和尚、乞丐之父施乾，以及閻吉、黃影輝等等。來自不同行業、不同階層、背景，這20位非凡台灣人，他們所展現的行誼，是台灣社會充滿生命力的重要因素。

【台灣放輕鬆】
系列規畫說明

編輯部

　　【台灣放輕鬆(Taiwan, Take It Easy)】系列共12冊，介紹台灣400年來的240位人物，分成12類主題。每冊介紹該主題內具代表性質的20位人物，每位人物皆透過「趣味Q&A」、「人物小傳」、「歷史報」、「人物小年表」、「延伸閱讀」等小單元，建構出人物與歷史的多元面貌，設計新穎，兼具知識性及趣味性，適合e世代人快速認識台灣。此外，每冊並有主題導讀，讓讀者在認識台灣時Easy & Fun，卻不膚淺。

　　以下是各單冊介紹：

1 正港台灣人　　文／李懷、張嘉驊
介紹20位對台灣貢獻卓著的外國人，包括馬偕、森丑之助、八田與一、堀內次雄、立石鐵臣、磯永吉……等。

2 台灣心女人　　文／林滿秋等
介紹20位傑出的台灣女性，包括黃月祿嫂、陳秀喜、葉陶、謝雪紅、許世賢、包春琴、江賜美、鄧麗君……等。

3 在野台灣人　　文／賴佳慧
介紹20位在體制內推動改革者，包括蔣渭水、林獻堂、雷震、魏廷朝、葉清耀、林幼春、黃旺成、林秋梧……等。

4 鬥陣台灣人　　文／鄭天凱、林孟欣
介紹20位以武裝形式從事變革者，包括郭懷一、朱一貴、林爽文、施九緞、林少貓、蔡牽、黃教……等。

5 台灣原住民　　文／詹素娟等
介紹20位台灣的原住民，包括平埔族與高山族人，如望麒麟、樂信瓦旦、潘文杰、拉荷阿雷、莫那魯道……等。

6 文學台灣人　　文／李懷、桂華
介紹20位對台灣社會有影響力的文學家，包括賴和、楊逵、王詩琅、鍾理和、吳濁流、呂赫若、楊喚、吳瀛濤……等。

7 產業台灣人　　文／林滿秋
介紹20位工商與拓墾的代表人物，包括吳沙、李春生、張達京、陳炘、陳中和、施世榜、姜秀鑾……等。

8 非凡台灣人　　文／陳怡方等
介紹20位對台灣社會有影響力的士紳名人，包括施乾、洪騰雲、廣欽老和尚、施合鄭、阿善師……等。

9 美術台灣人　　文／王淑津等
介紹20位台灣藝術家，包括陳澄波、林玉山、張才、林朝英、楊英風、席德進、余承堯、李梅樹、黃土水……等。

10 游藝台灣人　　文／李奕興、石克拉等
介紹20位台灣民俗曲藝和工藝藝術家，包括葉王、鄧雨賢、李天祿、陳火慶、林葆家……等。

11 學術台灣人　　文／晏山農等
介紹20位各領域的學術人物，包括連雅堂、胡適、杜聰明、張光直、吳大猷、蔣碩傑、印順法師、姚一葦……等。

12 執政台灣人　　文／林孟欣
介紹20位台灣政治人物，包括劉銘傳、陳永華、後藤新平、蔣經國、陳誠、蔣夢麟……等。

國家圖書館出版品預行編目資料

游藝台灣人 /李奕興等文；曲曲漫畫；張眞繪圖. -- 初版 . -- 台北市：遠流，2002[民91]

　面；　公分 . -- （台灣放輕鬆；10）

ISBN 957-32-4642-2 (平裝)

　1. 民俗藝術-台灣 - 傳記

909.88　　　　　　　　　91008464

台灣放輕鬆🐌

台灣放輕鬆